策展的
50個關鍵

李如菁——著

推薦序一

　　我是位工程學者，因緣際會於1988年11月受聘為國立科學工藝博物館籌備處動力與機械展示廳指導教授，2002年05月就任國立科學工藝博物館第三任館長，2007年11月就任國立成功大學博物館創館館長，一路走來與博物館及類博物館策展工作結下不解之緣。2016年4月18日李如菁小姐來電邀請為本書寫序時，不假思索答應。04月26日收到稿件後，即放慢手上忙碌工作，瞭解內容、回顧往事、規劃序言。

　　我於1986年11月開始研究古中國的掛鎖，先後蒐藏八百多把。1999年作者在科工館策展了「鎖與鑰匙二千年」特展，商借70把古鎖參展，開啟我倆互動、合作策展的緣份，其中與鎖具相關者有「古早中國鎖具之美」特展（成功大學總圖書館）、「古早鎖具」特展（成功大學博物館）、「適得其鎖」特展（科學工藝博物館與澳門科學館）、以及動力與機械廳鎖具專區常設展等案。另，我於2005年擔任國科會加拿大溫哥華台灣文化節「台灣科技館」的總策劃、2007年負責「成功大學機械系系史室」的規劃，亦請作者擔任策展人。二十多年來，作者以其設計專業知識及組織協調能力，熱忱的面對任務、深入的瞭解主題、有策略的解決問題，順利完成不少深受好評的常設展示廳與特展的設計與製作案，尤其是2003年「風箏」特展的展示規劃、設計、及製作，是科工館啟動爭取館外資源政策後，首件有產業贊助（杜邦公司）的展示案。

　　李如菁研究員分別於1987年和1993年以極優異的成績獲得國立成功大學工業設計系學士與碩士學位，於1989年03月進入國立科學工藝博物館（籌備處）展示組服務迄今。博物館的功能為蒐藏、研究、展示、及教育，由蒐研人員進行物件研究後，由展示人員進行策展工作，再由科教與公服人員進行教育推廣。作者除了具備策展的展示專業與實務經驗外，更難能可貴的是針對不同的主題，皆用心、且有能力投入該主題的內涵研究，與展示策劃融為一體。

　　作者根據其豐富的博物館展示內容規劃、策展推動執行、以及企業合作募款等歷練，加上分享實務經驗的使命感及個人特質，前後花了超過十年的時間撰寫

本書，有條理的介紹專業策展工作的各個面向，以準備開始、展示提案、展示規劃、展示設計、展示製作、開放營運、及後記等單元為架構，將策展的來龍去脈分為五十個重要的主題呈現，內容豐富多元、深入淺出，是本書寫流暢、圖文並茂、兼具策展學理與實務運用的好書。

諸多的專業書籍雖架構完整、內容充實，閱讀起來也具相當的知識性，但讀完後常仍有不知如何開始與解決問題的困擾。本書以系統工程界面整合的邏輯組織內容，以檢核表法問題的手法導引閱讀，對於資深策展者、會引起共鳴，對於終日埋首策劃與展示工作者、是旱中甘霖，對於無助的展示工作初學者、是一盞明燈，對於（類）博物館其他領域的專業人員、則是一本跨域學習、瞭解策展知識的寶典。

記得剛就任科學工藝博物館館長被問到對博物館的期許時，本然的回答道，國立博物館應有本土化的藏品、深入的研究、活化的展示、通俗的科教、及專業的出版，才能讓國人感到驕傲，才能與社會、與世界接軌。本書是作者的第一本專業著作，不僅展現其策展能力與成就、也顯現博物館同仁的專業成熟度。期望作者持續撰寫專書，亦期待本書能以英文出版，呼應作者在引言所述，讓國內的展示策劃專業與成果成為外銷產業。

成功大學講座／機械系教授

顏鴻森 謹識
2016年05月於台南

推薦序二

　　和如菁，我們是認識二十年好朋友，當時我從剛美國念完書回來第一次在科工館發表論文，一路看著她經歷結婚懷孕生一對兒女，今年長女心遠17歲與么兒行遠都15歲了，聽著她從歷經科工館草創振興高雄文化那個意氣風發的崗山女子，成為溫柔婉約的母親。見過他依偎丈夫王玉豐身旁如小女人的嫻靜，轉眼我們的親身參與一個一個的規劃和展示磨練，如今有個專業抬頭叫策展人，揮汗仰首一望，原來我們同時躋身成為台灣博物館事業進步腳程的見證者。如菁很少來電，電話那頭說：「雅文，我要出書了，幫我寫序。」一秒都不用考慮，YES！

　　如菁說，玉豐驟逝，寫書成為她平衡情緒的療癒，書十年前就寫好了，《策展的50個關鍵》是如菁，從抽屜翻出來了卻心願，當作，送給自己的生日禮物。這，是多麼大的分享啊，書的內容不僅證明台灣博物館人憑藉一步一腳印發展在地的經驗，和一位基層公務人員的良心美意。默默地累積成為這滿滿地誠意，將策展過程所經歷的實務條理寫出來，供大家參考。內文字裡行間的文氣完全沒有要為名為利為升官的一絲氣息，這是作為一名專業人士，最坦蕩的胸懷，台灣人最美的知識份子質感，傻傻地把她全會的全部教給想學的人，太佩服如此有意義的動機。

　　如菁原來妳準備十年，是不是太會保密了！想到一向做事嚴謹、母兼父職的如菁，是在孩子們都入睡後夜半孤燈振筆成書的吧，《策展的50個關鍵》本書如果褶為插滿五十支蠟燭的蛋糕，我要代表博物館人深深的感謝如菁，神力女超人，菩薩美心腸，把一身武功全部放送，塑立的典範。請妳放心，台灣博物館界一代會比一代強。

<div align="right">

桂雅文
五觀藝術事業有限公司創辦人

</div>

推薦序三

　　看過電影《博物館驚魂夜2》的觀眾，都會驚嘆電影中博物館陳設的精緻、奧妙與富戲劇性，所有展示與知識都活靈活現地映入眼簾。

　　電影場景位在華盛頓特區，以國家廣場林蔭道兩側的一系列史密森尼博物館系統的博物館為主。其中我最喜歡的國家航空和太空博物館（National Air and Space Museum）與國立自然歷史博物館（National Museum of Natural History），是電影主要場景。這兩個博物館的參觀人潮與氛圍，猶如聖誕節購物商場的氣氛，雖略為嘈雜，但是參觀者沉浸在展示內容帶給他們的知識驚喜與啟發中。心靈溢滿喜悅的神情，洋溢在每個參觀者的臉上。

　　遊客有這種「享受知識而心靈豐盈」的感受，並不只是因為史密森尼博物館是免費參觀，而是因為史密森尼系列博物館的展示方式真的都很精彩。固然陳列的珍貴文物本身就很具故事性與知識性，但是這些展覽的策展人猶如很好的導演，將傳播的知識主題以故事性的敘述方式展示，簡單明瞭且具創意，讓我每次造訪，都能感受到這些人類智慧結晶帶給我源源不絕的靈感啟發。

　　我個人很喜歡看博物館，世界各地的展覽也看了不少，但我必須說，在我們引以為傲的故宮，卻鮮少看到觀眾有這樣的表情。故宮是全球五大博物館之一，展品與館藏可媲美法國羅浮宮、美國紐約大都會博物館、英國倫敦大英博物館、俄羅斯艾爾米塔什博物館（冬宮）。但是故宮的許多展示方式，好像也與珍貴的寶物「同齡」，仍停留在遠古時期，展示構思經常與一般民眾「非常有距離」，部分策展形式就如同作者李女士指出的以為「**文物擺一擺，展覽暨完成一半**」的展示誤謬，讓人對展覽望之卻步，辜負了這些典藏。

　　這種現象在國內各地近年出現的「蚊子館」現象中，更是嚴重。個人因為本身從事規劃與建築設計專業多年，對於這樣的現象更有所感。

　　好的展覽硬體建設，當然是提升文化與心靈活動必要的投資，但是展覽的軟硬體應該是齊頭並進的被重視。作為都市設計師，在擘劃都市發展藍圖時，展覽類的文化設施，是提升環境美學、兼具寓教娛樂不可或缺的一塊。期望有指標

特色的展覽活動，如西班牙畢爾包美術館或古根漢博物館等文化設施，能為民眾的生活環境注入知識與美，以帶領城市躍進，成為城市的驕傲。因此，各地的縣市政府急著爭取預算蓋各式各樣的文化設施，或是要求開發案提供回饋地方民眾的文化空間，積極增加硬體設施空間，以達成顯而易見、可以計量的政績成果。然而，在硬體空間完成後，顯然在經營管理或是策展等軟體方面的經費投注，則是少之又少，展覽當然乏善可陳。是故參觀民眾門可羅雀或是經營不善的「蚊子館」，就充斥在各個市鎮與鄉間的角落。

近年民眾參與、社區營造與文創產業的思維趨勢，蔚為風尚。如何將新的知識觀念、文化創意與工作計畫成果廣為宣傳，以各類型的展覽吸引民眾參觀，也成為重要的媒介之一。大大小小各類型的策展活動，正式或是非正式的，如雨後春筍的出現。但是礙於有限的經費，時間與空間的侷限性，許多情形只好由沒有太多策展經驗的民眾、社區規劃師或是文創從業人員「校長兼撞鐘」，趕鴨子上架。缺乏經驗的策展結果，有時候是心有餘而力不足。

即便如此，各類規模的展示活動，仍期待有效地將主要的訊息傳達出去，引起民眾走進展場的興趣。但**如果沒有太多經驗的策展團隊，應該如何有效率、流程的執行策展作業？**

《策展的50個關鍵》就是一本很好的教戰手冊。

本書作者李如菁女士，將其從事策展專業20多年的豐富經驗，歸納整理成有系統的工作方法。從展題內容的破題、主題設定、如何說好展示的故事、工作執行規劃、空間設計、財務、人員安排、傳銷、營運、意見回饋等，策展過程可能遇到的重要課題，一一說明，一步一步引導不熟悉策展流程的人，第一次策展就上手。策展生手可以依據本書第七章提供的策展檢索表，預先做好工作計畫，在遇到突發狀況時，較有周全的準備可面對與解決。策展人既像導演、又像搭舞台的人，有步驟的流程，才能讓表演者（展示內容）可以充分展現其特色與魅力，自然展覽成功的機率就提高許多。

對於有經驗的策展專業者，本書也點出未來的策展市場趨勢是甚麼？在21世紀策展人，到底應具備什麼樣的思維與哲學？

本書內容鎖定時下普及的「類博物館展示」型式，期望透過不同的新展示媒材與方法，使展覽達到「知識傳遞與教育意義」的目的。一位好的電影導演，必

須是一位好的story teller。對於一位好的策展人，這個道理亦然！

本書正文與附錄內容中例舉的許多實例，讓策展專業者可參考近年來許多成功的博物館或是展覽趨勢，如何構思更具有創意的主題，並剖析新一代觀賞者的閱聽習慣，介紹日新月異的互動展示方式，使知識與人類結晶不再被關在博物館的象牙塔內，精采的展示內容真正可以走入生活，走入民眾的心靈。

翻閱到本書最後的附錄，其中提到倫敦V&A博物館於2015年展出已故的英國知名服裝設計師亞歷山大˙麥昆（Alexander McQueen）的「美麗的野蠻」（Savage Beauty）特展，最讓我心中感到一陣悸動！因為我看過這個展覽，非常喜歡！

「美麗的野蠻」並不只是一般的時尚精品展，也不是哀悼英才早逝的追悼會，而是一場美學的饗宴。各種展示媒材相互搭配，空間設計、展品放置、色彩與燈光計畫、數位媒材……，並介紹麥昆喜愛的畫家與藝術思潮如何啟發他，讓觀賞者完整地進入設計者的創意世界。整個展示猶如一個高竿的說故事高手，讓設計的知識得以完美傳達，達到展示真正想完成的教育目的。

而2015年完成的紐約惠特尼美術館新館，除了邀請建築大師Reno Piano設計而成為話題，策展的內容更畫龍點睛，讓惠特尼美術館成為紐約近年最時尚的場域之一。

以上案例的參觀人潮眾多，民眾在空間中流連忘返，卻不會發生如「真相達文西」破畫事件的遺憾行為（按：2015年8月於華山文創園區的「真相達文西」特展，發生一名男童在觀展時不慎跌倒壓破一幅畫作的意外）。這都是規劃到位的展覽，才會有的良性循環：好的展覽、好的觀眾、好的觀賞行為、好的教育養成、更多的經費挹注，然後策展人就可以提供更好的展覽內容、民眾知識水準更提升……。這些都是值得參考的策展新趨勢。

本書的內容讓我還想指出一點：如何**「培養觀賞作品的公德心、具備合宜的觀看展覽禮儀」**應該也是博物館展示應達到的**教育成果**的一環。在國內看展覽時，個人偶而會遇到大聲喧嘩、幼兒奔跑、不當飲食……等脫序行為，即使部分原因是個人行為，每位觀賞者都需注意針對不同展覽形式，保持合宜的觀賞行為；另一方面，這也是策展人面對的挑戰，如何規劃一個展覽，讓觀賞者因展示方式引起興趣，自然而然表現出尊重、珍惜展示成品與空間，這都是21世紀策展

人應具備的思維與哲學。我想這也是作者期待這一本具有引導性的工具書，可以為國內策展界梳理的一些新方向，注入更多新動力！

汶墨工作室／負責人
國立台北科技大學建築系講師

胡緯洲　謹識

目次
CONTENTS

Chapter 3　擘劃成形──展示規劃的思思想想

Chapter 4　沙盤推演──從抽象到具象的展示設計

引言

　　展示，傳統上是博物館中不可或缺的核心部分，也是吸引觀眾到訪的主要手段；近二十多年來，台灣的展示不僅在博物館中蓬勃發展，更從博物館擴散到商場、古蹟、工廠、文創園區、戶外空間、甚至市集中，參觀各式各樣的「類博物館展示」也成了全民運動。

　　當回顧這一路走來的改變與發展時，筆者除了感概時光匆匆之外，更多的是成就感與欣慰。當我於1980年代末期開始投身博物館策展領域時，策展在台灣仍是個冷門的名詞，也無像樣的博物館展示專業廠商，而需花大錢委由國外公司進行展示設計與製作；可喜的是，二十年來隨著多所公私立博物館的大規模籌建，加上近年來掀起的收費特展參觀熱潮，策展已不再是冷門的博物館專業，有愈來愈多的人投身於策展領域，本土的展示專業廠商也愈來愈多，不僅可以自製展示，甚至可以「外銷」他國——這也是台灣博物館展示領域成熟的象徵，我們不再是展示輸入國，而是輸出國了。

　　愈來愈多展示的出現，意謂著：台灣有愈來愈多的策展工作者，「策展人」更是其中最響亮的頭銜，聽起來既「專業」、「創意」又「有趣」，也吸引了許多對展示有興趣者開始嘗試投入這個領域；但他們很快就會發現在光鮮的表象下，隱藏著的是繁瑣、黑暗、挫折與磨人的一面。良好的展示是許多細節的成功堆砌與累積，以及眾人同心協力的結果，因此策展人的工作中有許多繁瑣的行政作業，冗長且複雜的溝通協調，耗盡腦力的校對審查，應付不完的各方人馬，令人焦慮的開展時程壓力……等，種種的波折、困難、疑慮、問題、壓力以及愁緒，會不斷的挑戰著策展人的能力與意志，策展人的精力往往會因此耗去大半，而無法發揮效率、從容處理與揮灑創意，至於成果當然可想而知！

　　有鑑於此，筆者決定與有志於策展的人分享多年來的實務經驗，本書將透過50個重要的策展問題與答案，引領讀者跨入這個有趣的領域，希望能幫助不斷增加的策展人們，從容的面對策展工作中的波折與問題，讓你可以輕鬆策展！

清楚界定

準備開始前的基本觀念

基本觀念的正確與否，會導引你走上不同的策展道路；這是一個大家都想當策展人的時代，然而，你想對了嗎？

何謂「策展」？

策展，即展示的「策劃」與「辦理」，包括書面規劃與實際執行兩種性質的工作。

策展意指：由策展人就展示的需求與限制，提出展示主題與詮釋概念，並企劃、推動使展示得以具體完成與呈現。若作個比喻，策展人就似交響樂團的指揮，他以個人對樂曲的詮釋，來指揮、統整各司其職的眾多樂手，以演奏出和諧優美的樂章。策展工作有兩大特性：整合性與時間性。

📖 整合性

整合性來自於展示工作中複雜的「人」與「事」的組成。大部分的展示（除非性質特殊）皆非一人可以獨力完成，而是必須匯聚許多不同專長人員的參與，同時匯聚許多不同性質的作業，策展人必須扮演穿針引線、匯聚整合的角色，將人與事和諧的統整起來，同時排除其間所產生的差異與紛爭，朝向同一個目標邁進。

📖 時間性

不論是短期特展或是常設展示，在策展之初必會訂下開幕時間，短則數月後，長則二、三年後；而策展工作的步驟繁多，每一步驟又環環相扣彼此影響，若其中一個步驟延遲完成或是產生困難，往往會有類似骨牌傾倒般的效應，波及其他作業步驟，而使整體工作時程延誤，此時如期開幕的時程壓力就會浮現，若無法及時調整工作腳步，或讓展示延期開幕，則可能會引發糾紛或以失敗收場。

從兩大特性來看，策展人需具備良好的協調整合能力，以及掌控專案與抗壓能力，方能愉快勝任。

何謂「類博物館展示」？

在開始策展前應先思考：你將要策辦的展示，究竟應具備著何種特質？如此方能在繁瑣工作中掌握應有的原則，而不致使最後完成的展示走樣。

「類博物館展示」，顧名思義就是：類似博物館所舉辦的展示；本書以此為名乃是因為台灣近年來流行的展示，究其本質與特色主要乃師自於博物館展示。

社會大眾所接觸到的展示其實形形色色，上百貨公司有「內睡衣大展」、「鞋子包包大展」，假日出外時可能會遇上「客家民俗展」、「史努比特展」，工作中要去世貿中心參觀「五金產業展」、「電腦資訊大展」；在如此多種的「展示」中，博物館展示因其「博物館」屬性而有其特殊之處。

何謂博物館？許多書籍對於「博物館」的定義、宗旨、特性等已有完整敘述，在此不再贅述，但博物館為其所屬的展示，帶來三種主要特性：

📖 以教育為目的

博物館主要基於社會教育目的而設立，因此博物館展示亦具備了教育功能；這也是博物館展示與一般商業展示最大的不同，其目的不在於商業行銷或是販售商品，而是基於非營利目的來傳遞與散播知識。所謂教育功能，反映在展示的實務面向則是：展示內容具有高度的知識性，並重視觀眾能否理解展示所欲傳達的內容。

📖 以物件作為傳達知識的主要手段

博物館數百年來以蒐藏與研究物件為宗旨，因此其展示也以物件的呈現為大宗。所謂物件，範圍其實十分廣泛，從考古挖掘所得的古代陶瓶，精緻美麗的畫作與工藝品，到稀有動植物的標本，或深具歷史意義之老引擎等技術物件，甚至是我們生活周遭隨手可見的用品。這些物件從意義、歷史或美學的詮釋觀點被編排與

呈現，並輔以文字、圖示、動畫等方式。至於不以物件為主的科學中心，及其所衍生出來的互動式展示，從某個層面來看它亦利用了「物件」──即展示的設施──來傳遞訊息。

📖 展示不只是「展示」

從博物館人十分熟悉的「博物館四大功能：蒐藏、研究、展示、教育」說法中，可以找出展示在博物館運作中的位置；博物館「蒐藏」物件，並針對物件進行「研究」，然後將物件與研究成果「展示」出來，且配合舉辦相關的「教育」活動。因此策展人在構思展示時應全方位思考，從上游的蒐藏、研究，到下游的教育活動、甚至行銷推廣。

總結上述可歸納：博物館展示以教育為主要目的，使用物件作為傳達訊息的主要手段，並以蒐藏與研究為策辦展示的基礎，同時藉由教育活動以擴大展示成效。

類似「博物館展示」的展示不僅存在於公私立博物館中，許多文化性質機構如：縣市文化中心、地方文化館、古蹟附屬的陳列室、學校的校史室等，亦常見此類展示；近年來因收費特展明顯有利可圖，因此許多私人策展公司更是持續推出此類展示，並巡迴於博物館與文創園區展出以賺取利潤，其教育意義多寡筆者不便置喙，但讓類博物館展示大為流行，且使參觀展示幾乎成為全民運動則是不爭的事實。

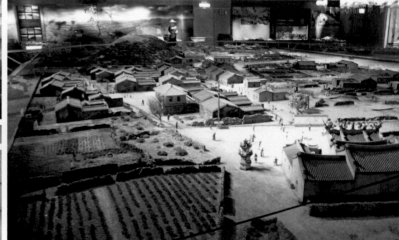

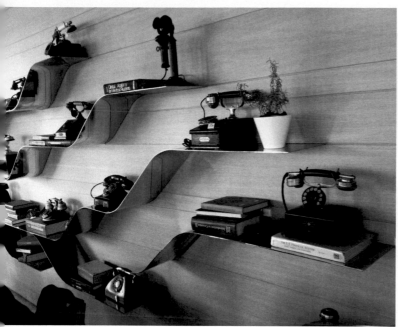

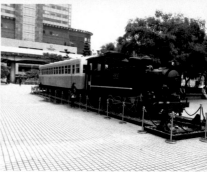

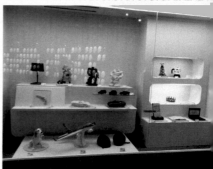

文青咖啡館牆面上的展示，以淡色木質牆面襯托出骨董電話的典雅質感。

在大型體育場展出的政策宣導巡迴展，此類展示展期雖短但通常有相當澎湃的場面，且耗資不斐。

台北火車站外的骨董火車展示，引領旅客們發思古之幽情，回想台灣鐵道的發展。

收費大展中的展品，以原色與染色後的巧克力原料製成各種造形物件，引發觀眾的欣賞與讚嘆。

$\dfrac{1}{2}\Big|3$

①文學博物館中的手稿文物展示，以玻璃櫃展陳手稿並輔以圖文說明。
②大型購物中心裡介紹德國的巡迴展，展品以輕便的架構組成，以方便搬運。
③地方生活館中壯觀的民居造景縮小比例模型，呈現出特定地區景致。

誰參與策展？

　　籌展工作的參與者，包括了不同專長的人員，從機構內部人員到外部的廠商與專家顧問。

　　這些不同專長的人員，主要包括了：

📖 策展人

　　主導並推動整個籌展工作。

📖 專家學者

　　對於展示主題內容有相關研究或經驗者。可擔任展示內容的規劃者或是作為顧問。

📖 文物研究人員

　　提供展出文物的相關知識，以協助展示內容的發展。

📖 文物維護人員

　　協助規劃文物的展出方式，以盡量降低文物在公開展出時遭到損害或是破壞的可能。

📖 展示設計者

　　展示的設計主要包含：整體空間與動線的設計、各個展示單元的設計、說明圖板的設計、視聽與多媒體的設計，因此一般會有空間設計、視覺設計與媒體設計者的參與，有時因應展示需求，還會有模型設計者、動態機構設計者等專業人員的加入。

📖 展示製作者

　　展示製作工程是由多種專業分工總合而成，通常包括了：裝修工程、圖板工程、媒體製作、靜態模型製作、動態機構製作等。

　　除了上述與展示直接有關的參與者外，還有一些相關人員也會在策展過程中參與，以促使展示的發展更能兼顧到多元面向的需求，與不同立場人士的價值觀點，這些人員包括了：

📖 公關行銷人員

從行銷觀點來協助展示內容的發展，以促使展示更貼近大眾的需求並易於行銷，同時還可於策展初期即開始尋求外界資源之贊助。

📖 教育活動人員

從教育觀點協助展示內容的發展，除了可令展示內容更易於了解外，也可隨著策展工作的腳步進行教育活動的規劃，使教育活動與展示兩者能真正的配合與結合。

📖 導覽解說人員

從導覽觀點協助展示內容的發展，以使展示更易於讓觀眾了解，並可隨著策展工作之進度，同步進行導覽解說活動之發展，以便使導覽解說與展示能有密切的結合。

📖 展示維修人員

從維修觀點協助展品的設計與製作，可使展示開放之後的營運及維修問題減少。

📖 安全人員

展示中若有格外貴重的物件展出，如高價的珠寶、書畫、古董等，那麼需要安全人員協助檢視展場的設計是否安全，而不招致損壞與偷盜。

在組織編制完整的大型博物館與機構中，這些不同的工作會分由各部門人員負責，不過對於小型博物館或是私人機構來說，一人身兼數職或倚賴外部人才的協助則十分常見。若有可能，起碼策展人要由內部人員擔任，這樣博物館才能對整個策展案握有充分的主控權。

Q4　要從何處開始著手策展？

　　策展工作千頭萬緒，要有效掌握工作的節奏，同時去除對於進度的憂慮，最重要的是先定下工作階段的時程，這個動作可讓你抓出策展工作的大概輪廓。

　　當你接獲一個策展任務時，建議你坐下來拿出紙筆，將接到任務的日期以及展示預定開幕的日期寫在紙上，例如：

接到任務	展示開幕
106年11月	108年2月

　　接著你可以在這兩個日期之間劃一條直線，然後分成五等分，標示上五個工作階段的名稱；不論展示或大或小，不論何種性質，這五個階段就是策辦一個展示的基本時程架構：

接到任務					展示開幕
106年11月 ………………………………………………………					108年2月
	提案　　規劃　　設計　　製作　　營運				

　　你可以把這條水平線當作是工作的時間軸，如此一來不同工作階段名稱之間的距離，就代表著你對於工作時程的分配，你可以把對於時程的安排，因應你的喜好輸入在電腦或智慧型手機中，或是像我一樣，在座位旁貼上這張簡單的時程圖以提醒自己，最重要的是你得讓這幾個關鍵的日期「輸入」到你的腦袋中；至於每個階段工作所需時間的長短，請閱讀接下來的章節。

摩拳擦掌

逐步形塑出展示提案

萬事起頭難，策展如何起頭？你該坐下來，放鬆腦袋、好好思考，然後把想到的點子、顧慮、資源、限制都寫下來，隨著內容的累積，展示就會開始成形。

Q5 何謂「展示提案」？

　　展示提案，是一個從無到有的階段；從具備動機要發起一個展示為始，到對於展示有基本的理念與概要的規劃為止，此階段的基本要務為：提出展示的構想並確認之。

　　展示被發起的狀況通常有三：第一種狀況是展示主題已被指定，例如：在博物館工作的你接獲上級指派，要策辦原住民文物的展示，或是在私人策展公司工作的你，為了人潮眾多的暑假檔期，要舉辦動漫文化的收費特展。

　　第二種狀況是：要展出的物件已被指定，例如：蒐藏家願意出借一批珍藏文物以供展出，或是博物館的典藏文物要公開展出，但是展示的主題與內容可能還未定；第三種狀況則是僅有辦展的需求，但展示主題與展出的物件都未定，例如：為了因應明年的新年假期，館內決定要推出收費特展，但展出主題、物件、資料等則待策展人決定。

　　這三種狀況各有其難易之處。通常第二種狀況會被誤認為最容易處理，因為展出文物已有了著落，「只要把文物擺一擺，展示就完成一半」──或許有人真的會這麼想，不過如果缺乏對展出文物的了解與研究，並循此發展出展示的內容，這些文物要「怎麼擺」，以及文物的標示說明要如何撰寫，就會成為策展時難以解決的問題。筆者就曾接辦過一個類似狀況的展示，蒐藏家的文物皆是從收藏市場買來，無考證也無相關說明，最後的解決之道是自行去找其他的相關資料，再設法將兩者「兜在一起」。

　　第一種展示主題已定的狀況，首要考慮的是：能夠用於辦展的素材有多少？不論是主題內容相關的研究與文獻，或是可用於展出的文物有多少，都要作清楚的調查與了解，且要作較為保守的估計，因為過度樂觀的估計，有時會因資料不足而讓展示顯得空洞，或是無以為繼只好中斷策展。第三種主題未定、文物未有的情況，可以是幸運也可以是不幸；對有經驗的策展人來說，這是一個可以自由發揮的好機會，對於新手來說，則是一個惡夢的開始，因為一切都是從零開始。

不論是哪種狀況，在提案階段必須檢視所擁有的策展資源與限制，並針對主要工作項目進行可行性分析，以確定展示案實際可行。應考慮的主要工作項目如下：

- ➤ 展示目標：展示所欲達到之目的為何？
- ➤ 展示類型：常設展示、短期特展或是巡迴展示
- ➤ 展示主題：展示的主題名稱與預計展出內容的概要。
- ➤ 展示地點：展示預定舉辦的地點，以及該地點的狀況與限制。
- ➤ 所需經費：包括經費額度、來源、有無募款的需要？
- ➤ 工作時程：從此刻起算到展示預定開幕的日期，擬定出策展工作時程表。
- ➤ 展出物件：若是文物為主的展示，則須確認文物的來源、數量與狀況，以及是否有相關研究與文獻。
- ➤ 目標觀眾：為一般民眾，或是特定的觀眾族群。
- ➤ 工作人力：策展人與其他相關之工作人員由誰擔任。

將這些工作項目與分析思考的結果整理成一份書面計畫，即是「展示提案計畫書」；此份計畫書可成為策展人與其他人員溝通的重要基礎，同時也可作為爭取外界贊助的依據；至於每個工作項目該如何思考與設定，詳見以下的問題與答案。

「地球急診室」特展，運用了許多醫療的意象，呈現出地球環境急需搶救的寓意。

如何設定「展示目標」？

　　展示目標，不該淪為書面報告中的華麗辭藻或是應付上級的口號，展示目標會形塑出展示的靈魂，它會左右展示的最終面貌。

　　你必須很誠實的回答，策辦該展示所欲達到之目的究竟為何？以一個介紹電力科技的常設展示而言，其展示目標可以是「讓觀眾理解電力科技對於人類的重要性」，或是「介紹與呈現電力科技發展的歷程」，還是「省思電力科技對於人類的影響」；這三個截然不同的展示目標，會衍生出三種不同內容與風格的展示。在第一個目標下，會是一個電力科技成功使用案例的展示，在第二個目標下，則是個展陳科技文物、講述電力發展史的懷舊型展示，在第三個目標下，則會是個充滿著對於電力科技負面影響與案例的批判性質的展示。

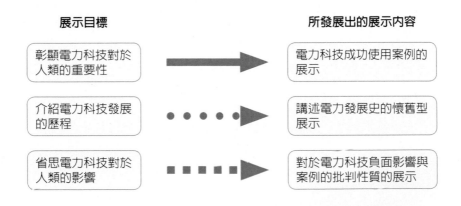

展示目標		所發展出的展示內容
彰顯電力科技對於人類的重要性	→	電力科技成功使用案例的展示
介紹電力科技發展的歷程	→	講述電力發展史的懷舊型展示
省思電力科技對於人類的影響	→	對於電力科技負面影響與案例的批判性質的展示

　　有時，展示目標的釐清與設定往往為人所忽略，或是變成一個理所當然的陳舊答案（例如：基於社會教育之目的）；然而，在提案階段若忽略而未釐清真正的展示目標，到了後續展示設計與製作階段時，許多重要的決策會難以判斷而選擇模擬兩可的答案，或是所作的系列決策缺乏連貫性、前後不一致，致使展示無法成功的統合。

「展示類型」的影響為何？

　　展示的類型與所需經費及工作時間息息相關，在策展之初必須有清楚的設定，以使展示的資源有檢視與分配的依據。

　　展示主要分為三大類型：常設展示、短期特展與巡迴展示，展示的類型通常在指派策展之初即已確定，策展人需理解每種類型所需的經費與時間的多寡，以免做了錯誤的估算而導致失敗。

　　常設展示通常需要較高額的經費，一個案子可達數百萬或數千萬，且經常耗時數年籌辦，以台灣博物館的案例來看，2～3年皆算是合理時間。

　　短期特展所需的經費則有較大彈性，少則數萬或數十萬，但也可能高達數千萬，不過往往開幕的時程壓力較大，可能在一年後甚至數月後即需完工開幕。

　　巡迴展示的設計與製作需要更多的巧思與成本，因為展品得歷經多次的拆裝與運送，一定要堅固耐用且便於安裝，若是巡迴地點包括不同國家，則連展示說明文字的翻譯與圖板的多次更換也要列入考慮；上述需求會使策展預算大幅增加，致使一個看來坪數不大的巡迴展，所需費用卻遠高於相同面積的特展。

從英國出發巡迴多國的科普展示「Science Alive」，有輕便的設計與易於更換文字的圖板，安裝時技術人員只要空手而來，因為連工具都備妥在移展的木箱中。

走工業風的短期特展，因為預算不高所以展品構造簡單，以降低木作裝修的成本。

①製作精細的木作裝修，以及壯觀且動態展演的彩色燈柱，如此樣貌的常設展示，一看就知道耗資不斐。

②以物件為主的收費大展，因製作經費不高且需巡迴多地，因此展櫃的設計以簡潔堅固為主，沒有多餘的裝飾。

③經費不多的小型特展，只能以簡單的構造呈現，但運用繽紛的圖板來創造出豐富感。

Q8 如何設定「展示主題」?

　　展示主題,不只是個好聽易記的名字,它代表了你對於展示的詮釋;就像是一部電影、一本書的名字,好的主題名稱可以為展示增色不少。

　　適切而吸引人的主題名稱,是好的展示不可或缺的基本條件,而主題名稱則與展示目標、展示內容、以及目標觀眾息息相關。

　　筆者常用的發想方法是:把重要的關鍵字、展示主要推廣的理念、目標觀眾感興趣的字眼、相關的成語或次文化詞彙一起寫在紙上,然後試著連結、融會字句之間的概念,從中「提煉」出幾個可能的主題名稱,接著徵詢其他相關人員的意見,或是請大家選出最喜歡的名稱;通常反覆施行數次後,就會得到幾個令人滿意的主題名稱。有時一個完美貼切的主題名稱很難在提案階段就想出來,而須隨著展示內容的細部發展,與策展工作的推動,在後續階段才會真正拍板定案,不過在此階段仍需取個簡單好記的名稱,以利工作人員的稱呼。

　　簡短、淺白、可以望文生義的展示主題名稱通常較佳,因為觀眾會由此建立對展示的基本印象,例如:「從太空看家園特展」、「昆蟲大觀園特展」、「動力與機械廳」、「烹調的科學廳」、「咖啡的世界特展」,或是主標題加上副標題,如「三分鐘的魔法:泡麵特展」、「適得其鎖:鎖具特展」、「時間的水:酒特展」。一些結合成語或流行用語的主題名稱也常常見到,如防疫「戰鬥營」、交通「夢想館」、「衣技織長」、防災「天后宮」,不過此類名稱要避免太艱澀難懂,或給觀眾帶來錯誤印象。

「防災天后宮」特展,取神明保佑眾生之意義,來轉喻防災科技對於社會大眾的保護,展場中真的呈現出廟宇的意象。

Q9　如何評估展示地點？

　　展示地點與展示的開幕時間、經費規模與執行方式息息相關，若事前有準確評估，可使後續展示製作進行順利。

　　首先需確定展示地點的檔期確可配合，之後則需檢視展示地點的條件與狀況，包括：可用面積、電源（負載與插座位置）、現有照明、空調、給水與排水、監視器與安全裝置、觀眾出入口、運貨動線等；其中容易被忽略但影響重大的是出入口的尺寸與貨物運送的路線，有些場地雖然其他條件甚佳，但是出入口卻不大，或是當展品要從館外運入時，需要經過一段曲折的路線才能到達展場，若預定展出的文物尺寸甚大時，必須特別在策展作業前期即列入考慮，否則會造成佈展時意外的困難，甚至影響開幕時間。

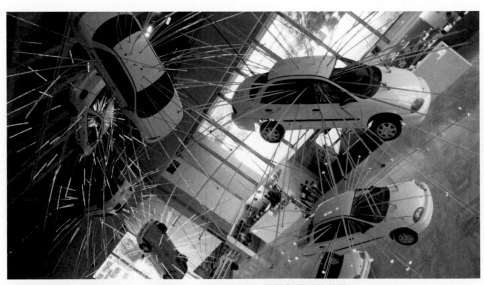

挑高空間中懸掛的大型展品；佈展時會有相當的難度，需要作仔細的估算。

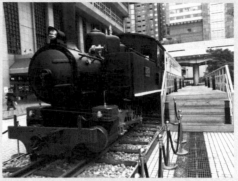

<table>
<tr><td>1</td><td>2</td></tr>
<tr><td>3</td><td></td></tr>
<tr><td colspan="2">4</td></tr>
</table>

①在日本時代所建造的古蹟中的名人傳
　記特展；佈展時必須遷就建築物的保
　存原則，不能破壞牆面與地板的完整。
②戶外的骨董火車展示；這龐大的展品
　要由大型貨車載運到展示位置，然後
　再由吊車吊掛到定位。
③運用挑高空間的優點，將整個展場的
　俯視圖設計成「一碗插著筷子的泡
　麵」。
④設置在戶外貨櫃中的藝術展示，需要
　考慮到氣候的影響。

如何估算「所需經費」？

　　展示的規模、品質、執行方式與經費的多寡息息相關，如何依據被指定或是所能爭取而得的經費，擬定出適當規模的展示提案，考驗著策展人的經驗與智慧。

　　經費是策辦展示最重要的基本條件——沒有經費，可說就沒有展示，且展示的規模、執行方式也與經費的多寡息息相關，所以在提案階段需確立所需經費的規模，並釐清到底有多少經費與資源可用於策展。

　　最幸運的情況是：策展人一開始就被給予確切的金額，如六十萬，或三千五百萬，此時經費支出的規劃會相當順利；最棘手的情況則是：不確定經費從何而來，也不確定會有多少金額，例如，一個設定要去募款的公益性質展示，此種狀況下策展人所擬定的提案就須具有彈性，要能因應金額的多寡而調整展示的規模與執行方式，例如：募得的經費較多時可增加展品數量，或是提升軟體的精緻度。

省錢的做法：使用包裝木箱當作說明圖板的支撐架。

大面積的戶外展示，因為經費有限，所以用可重複使用的金屬構架來撐起場面。

　　最基本的經費估算方式是以展場面積為準，以台灣展示製作的市場水準而言，特展每坪單價至少要有一萬五千元，常設展示則至少每坪單價八萬元或以上，巡迴展示則介於兩者之間。以個別分工種的造價來看，要「填滿」相當面積的展場一定要有木作裝修或是租用的展架，而其造價因粗細難易有達倍數的差距，用料亦有相當大的差異，可因應預算高低調整；電腦輸出的說明圖板市面行情固定，以面積計價；最大筆的展示預算通常是花在互動展品的軟硬體，以及大尺度的模型造景，所以要因應預算多寡調整展示時，最快的方法就是內容不變但轉換展示手法，例如：把互動展品改成說明圖板，即可省下許多經費。

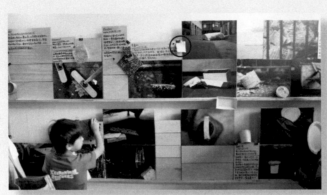

省錢的做法：使用未上色木夾板的短期特展，文字說明的紙條以長尾夾固定在板子上。

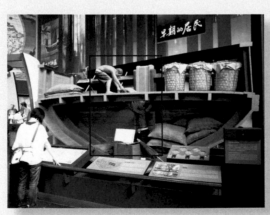

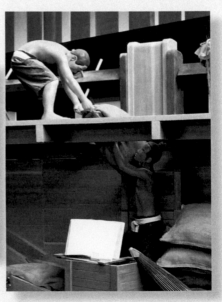

維妙維肖的大型造景與模型；從其精緻度可以判斷造價一定相當昂貴。

如何安排工作時程？

　　排定工作時程的最終目的是：及時開幕，因此工作時程的安排通常以展示開幕時間為最終點，然後倒推回來、設定每個階段的工作時間。

　　籌備一檔展示理想上至少需時一年半，以半年進行規劃，一年進行展示設計與製作，若是大規模的常設展示，甚至需時三至四年；不過，現實中很多策展案無法有充裕的時間，往往半年、甚至三、四個月就得讓展示開幕，此時策展人應盡量簡化整個策展流程中的步驟，如讓展示設計與製作由同一家公司承包，即可有效縮短一至二個月的工作時間，或是簡化展示的形式與規模，如使用現成的組合式展架，如此可大幅減少展示製作的時間。

　　在排定工作時程時，最容易被忽略的是行政作業的時間，例如：公立博物館辦理展示工程招標案時，起碼需一個多月方能決標，如果不幸流標則耗時更久，有時需請示上級機關的意見，公文往返又是數週的時間耗去；另一項經常被忽視的則是審查所需時間，例如：製作階段的半成品審查與廠商進行修正的作業，每次一來一往通常需時數週，這些作業時間皆需列入事前的預估，否則往往策展時程會越拖越長，造成所有工作人員的困擾。

12 如何評估展出文物？

　　以文物為主的展示，必須有事前慎密的評估，否則在展示製作階段可能會有突發的問題出現。

　　若展示主體為文物，則必須在提案階段即確認文物的來源、數量、狀況與相關內容，特別是當展出文物由外界提供、而非本身所有時，更須審慎進行保守而仔細的確認，確認的事項包括有：出借文物的品名數量與價值、出借的權利金要求多少，文物保險的條件與金額預估，文物運送的要求與運費預估，文物展出方式有無特殊限制等；此部分的事前預估若是有所疏漏，在策展後期往往會造成經費的突然增加、展示內容被迫改變或是展示延期等狀況。

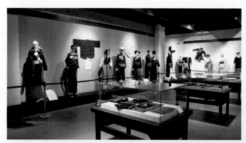
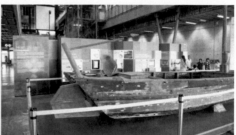
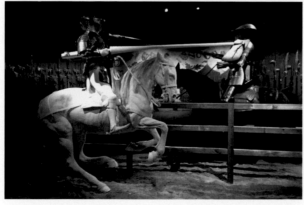

1	2
3	

①需要穿戴在假人身上展陳的服飾文物，需將假人的費用也估算進預算中。

②體積龐大的船隻文物，運費一定相當可觀。

③以逼真場景呈現盔甲文物；效果雖佳但需做細心的考據，從馬的品種、躍起的姿勢到盔甲穿著的方式、人物的姿勢等皆需細查資料。

13 如何設定目標觀眾？

設定目標觀眾，能為策展工作釐清疑義與確立工作主要對象。

有些專家會說：設定目標觀眾是種迷思，因為一般的展示總是會有各式各樣、不同背景的觀眾來參觀，即使是兒童展示也會有成人去參觀。

不過，設定目標觀眾能為策展工作釐清一些疑義與確立工作主要對象，包括：展示內容設定的深淺程度（例如：國中程度、或大學程度），展品設計的規範（例如：適於成人、或兒童、或銀髮族），以及對外進行資源募集時可能對象的選擇；例如：以兒童為目標觀眾的展示，可以尋求玩具廠商贊助。

闔家老小一起來參觀科普性質的「三分鐘的魔法：泡麵」特展。

以兒童觀眾為主要對象的美術館展示。

以青少年為主要觀眾 的互動展示廳「防疫戰鬥營」，推廣公共衛生知識。

14 策展工作團隊的組成為何？

　　工作團隊成員的優劣，會影響最終成果的品質，以及工作過程的順暢與否；策展人需辨明工作團隊成員的專長與個性，讓整個策展案可以搭配工作團隊之特質來進行，這是策展成功的關鍵之一。

　　理想的策展工作團隊是由策展人領軍外，尚有教育、設計、行銷、維修、學門專家等加入工作行列，不過對於許多小型博物館或是私人機構來說，限於人力財力，往往僅有二、三人，甚至就是策展人獨撐大局。

　　不論自身的團隊有幾人，在提案階段必須釐清可投入的工作人員及其專長為何，並視不足之處與展示案的重要特色而向外尋求支援；例如：展示主題為原住民文化，而團隊中並無相關學者，那就該外聘嫻熟此議題的學者擔任顧問，又如，展出文物頗為脆弱時，策展團隊中要有文物維護人員；再如，推出兒童展示時，最好有幼教專家協助提供意見。簡要言之，策展人應讓團隊成員的專長是可以「涵蓋」展示案所需，其中不可或缺的是：嫻熟展示內容的專家、具備設計專長的人員以及展示維護人員；展示內容的專家可確保展示所呈現的資訊適切且無錯誤，設計專長的人員方能應付展示中大量的設計與製做事務，展示維護人員可檢視展品的品質是否符合所需，特別是常設展示案時。

提案可行性分析的重點為何？

　　雖然一個展示提案要考慮的因素甚多，不過有幾個主要因素會對於提案的成敗影響甚巨，因此策展人應抓住這幾個重點，迅速掌握狀況。

　　提案主要考慮的項目如下：

📖經費

　　經費是主宰一個展示案能否順利完成的最主要因素，因此必須確認展示案能獲得的經費額度究竟有多少，若需對外募款或爭取相關資源，那麼是否已有適當的對象，以及爭取成功的機率有多高，都必須作審慎的估計。

📖地點

　　不同條件的展出地點，會影響展示所需的經費、工作時間與展示的面貌，因此在確定展出地點的同時，必須檢視其環境條件，包括：面積、現有照明、出入口大小、施工限制、安全性等，若是有珍貴文物展出，則該地點是否能夠提供文物所需之溫溼度條件，則是不可或缺的評估。

📖人力

　　人力是左右展示案成敗的重要因素之一，必須審慎評估執行本案的工作人員在質與量上是否足堪重任，還有各個工作人員的分工與負擔也須做事先估計。

📖風險

　　策辦一個展示的時程短則數個月，長則數年，任何一個工作環節出錯，都可能會導致延期或是失敗的情況，因此事前的審慎評估相當重要；通常較易被樂觀估計的是工作時程，事前排定的時程往往會因現實的狀況與波折而不斷延遲；此外，文物類的展示有時會因種種狀況，而使當初預定展出的文物無法如期展出，而需更動展示內容。

如何對外爭取贊助？

近年來許多展示皆積極對外爭取贊助，因為展示是具體的呈現又極富大眾宣傳效益，且可突顯贊助者的良好形象。

博物館或相關機構要爭取贊助，通常需寫出「適當」且「良好」的展示提案計畫書。所謂「適當」，意指：展示的主題、目標與性質必須與贊助者有某些關聯，例如：

贊助者	展示主題
航空公司	慶祝飛機發明200年
石油公司	綠色能源相關議題
食品公司	食品的加工與製造
教科書出版社	自然科學的介紹
五星級大飯店	烹調主題的展示

所謂「良好」，意指展示提案須富創意且具有相當的品質，如此方能吸引贊助者的青睞。贊助的爭取時機並無一定，不過若能在展示提案階段即開始進行，並確認贊助對象與金額，則將有助於策展工作的進行。

用以爭取贊助的展示提案計畫書內容應包含三大部分，一是對於展示規模、內容與特色的描述，以引起贊助者的興趣，二是策辦展示案的簡要步驟和策展單位的介紹，好讓贊助者知道展示會如何產出，三則是針對贊助者的相關說明，包括：

✓ 雙方如何分工？
✓ 此展示對於贊助單位將會帶來何種效益？

✓ 贊助單位需要提供多少資源？包括：
 1. 現金提供：分攤策展經費。
 2. 行銷通路：藉由贊助者既有之行銷管道宣傳特展。
 3. 專業知識：提供展示內容的所需資料與物件。
 4. 文物出借：無償提供特定文物展出。
 5. 活動贈品：辦理隨展行銷與教育活動時所發放的贈品。
 6. 展示設備：如電腦廠商提供展場所需之電腦設備。
 7. 所需人力：贊助機構派員加入策展或擔任展場志工、導覽人員等。

　　好的贊助會讓展示案增色不少，不過也需小心處理贊助者涉入策展工作中的
程度，最糟的狀況是贊助者仗著有出資而頻頻干涉展示的內容與呈現，屆時策展
人只能大嘆「天下沒有白吃的午餐」了。

泡麵特展的宣傳海報貼在贊
助者所屬的便利商店外。

擘劃成形

展示規劃的思思想想

3

在作出實際的展示前，你得先在腦海中描摹出展示的樣貌與手法，雖然一開始的想法總是概略而模糊，但只要透過系統性的構思，就能愈想愈清楚，愈想愈完整。

何謂「展示規劃」？

展示規劃是從初步概念到完整構想的階段；從確立展示的基本設定，到對於展示的軟硬體提出完整構想，並將之書面化為止，此階段的基本要務為：釐清展示的細節並提出通盤考量。

策展構想通過提案階段的可行性評估後，接下來要提出完整的書面規劃；所謂「完整」意指：從整體的、方向性的展示概念，到細節的、每個展示單元的內容與手法，都應涵括在此。此份完整的書面規劃，可使後續的展示設計與製作階段有明確依循，同時也成為發包招商與訂定合約時不可或缺的依據。此份書面規劃筆者以「展示規劃書」名之，應包含項目如下：

一、前言與背景

策辦展示緣由與動機的說明；幫助其他的參與者更了解舉辦展示的起因與意義。

二、基本設定

確認舉辦展示的基本條件，包括：主合辦單位、贊助者、預定開幕時間、展出地點、所使用語言、展示類型等。

三、展示目標

展示目標的設定，可參考上一章節所述；釐清與確認策辦展示的目標，可讓其他參與者充分了解展示所欲達到的成果為何，而使眾人的工作能在共識下推動。此外在展示閉幕後，亦可針對目標的達成度進行檢討，以了解策展成效。

四、預期效益

預期效益即是展示目標的具體面向，通常會列出參觀人數、營運收入兩大「量」的指標，至於「質」的指標可能包括：公眾教育的達成、溝通平台的建置、休閒娛樂的功能、傳播宣導的實行等等。

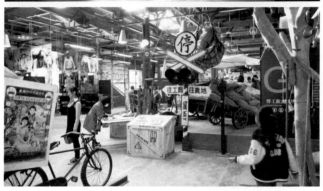

以精緻、莊嚴、繽紛的視覺風格來詮釋佛陀的精神。

以粗獷、草根的風格來詮釋底層勞工生活的介紹。

五、核心概念

核心概念乃是承襲展示目標,為展示的具體面貌進行「定調」。學術的說法是「詮釋觀點」,淺白而言是「說故事的方法」,就好比裝潢空間時,要先擇定是日式優雅風、還是法式浪漫風、抑或台式懷舊風一樣,展示中用以呈現訊息與知識的具體手法亦有許多可能,需要策展人做明確界定,以利後續階段的工作。

六、展示內容與手法

這是規劃書中最重要的部分,需清楚定義整個展示的故事線(Story Line)與展示分區,並撰寫每個展示單元的說明文字、挑出選用的照片與圖像、選定展出的文物、定義模型與造景等,且指定每個展示單元的展出手法;例如:引擎的運作原理將採用動態模型加上圖文展板與實體物件,熱帶雨林的介紹將包括文字說明、照片與「1:1」的造景。

七、展出文物

　　應詳列：展出文物的清單（含品名、尺寸、重量、數量與照片），租借的權利金（如非自身所有的話），運送與保險的費用，以及上架與展出時的特殊要求等。文物相關事宜與費用應在本階段即釐清，而非在設計階段後期、甚至製作階段才匆匆決定，以確保展示不會因文物因素而導致更動，甚至因而增加費用與延宕工作進度。

八、工作時程

　　相較於上一階段所擬定的工作時程，本階段需對後續展示設計與製作工作擬定更細節的時程表，以利各項作業的安排、銜接與開幕時程的掌握；至於排程精細程度，應至少安排到「月」甚至「周」，如果是時間壓力很大且籌展期程很短，則可能得精準到「日」。

以大尺度影像為主的展示，需要一個挑高而陰暗的展示空間。

九、經費預估

　　須支用經費的工作項目以及支用的時間點，須在本階段作仔細估計，特別是工作時程長達數年的策展案更須審慎預估，以使後續在執行設計與製作時，不致因經費因素而導致計畫內容或進度生變。

十、特殊要求

　　因應展示需求或面臨的條件限制，而應於設計與製作階段作特殊考量者，例如：因展示場地條件而須限定展示製作的施工方式，或是展出文物於運送及展出時有特殊條件，以及展示製作者應負的保固維修責任等，都應仔細思考並作明確界定。

　　展示規劃書的擬定者，一般由策展人擔任，例如：博物館蒐藏部門或是展示部門的館員，有時也會由館外的學者專家先針對展示主題進行研究後，再由策展人根據其研究內容改寫成為最終的展示規劃書；若展示規劃書尤其他專家或參與者執筆，則策展人應作最終審視與訂正，以充分掌握展示規劃的成果能確切符合策展之所需。

以大面積的藍色，呈現出展示主題的海洋風。

18 「基本設定」包括哪些要素？

基本設定意指：確認舉辦展示的基本條件。雖然在提案階段已提出，不過基本設定可能會因實際狀況變動，新加入的合作者之需求，或是因策展條件更加明確而需調整與修正。

基本設定應包括如下項目：

📖 展示主合辦單位的列名

何者為主辦、何者為協辦，還有排名的先後次序，也需要仔細斟酌與協調，以免失禮或引發不愉快。

📖 展示開幕日期與展出期間

與策展工作時程密切相關，且與展出地點的使用檔期有關。開幕日期除考量策展工作所需的合理時間外，「哪一天」也需仔細思考，例如：配合特定的節日，以吸引媒體之報導，或選擇與展示主題相關的紀念日，或是避開特定日子（如：避開選舉投票日、避開期末考試期間）。

辦理單位的全名通常會在展場的入口逐一列出，誰先誰後需要協調商議。

📖 展示性質

為常設展示、短期特展或是巡迴展出。

📖 展出地點

同時確認展出地點的面積大小、高度、電力、空調、照明、消防、出入口、逃生等條件，以利下一階段的展示設計。

所需經費的額度與負擔者為何。若需募款，則需設定目標對象。

文物提供者為何。

19 如何設定「預期效益」？

　　預期效益，是每個策展案都會被問到、但難以精確回答的重要問題；除了量化指標外，質性的指標也是不可或缺。

　　預期效益就是展示目標的具體面向。通常展示目標所描述的是比較抽象的理想，預期效益則需要提出一些具體的指標或事項，例如：預計每月平均參觀人數，預估營運收入，期望觀眾理解的重點觀念與知識，或是影響力的發揮等；此外，在事後的檢討中這些指標也會成為評量展示成效的基準之一。

　　比較務實的寫法是，同時含括量化與質化的效益，一些常見的指標如下。

📖 量化效益

平均每月參觀人數

媒體曝光率

門票收入

所能獲得的贊助資源

巡迴展出的範圍

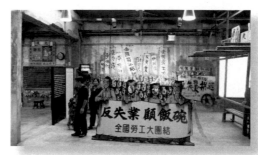

📖 質化效益

對於機構名聲與專業地位的提升

對於參與本案人員工作能力的提升

機構與外界關係的建立與維持

對於人類文化資產與智慧結晶的維護與發揚

配合國家重要施政方向

裨益於社會弱勢團體

構築一個社會各界溝通的平台

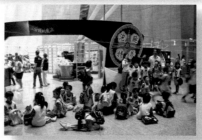

在以勞工為主角的展示中宣揚勞動理念。

參觀人潮眾多，這是所有展示都希望達成的效益。

20 何謂「核心概念」？

　　所謂核心概念，乃是承襲展示目標的理想，而為展示內容與具體面貌進行「定調」；好比在裝潢客廳前要決定採用日式、法式風格還是中式風格，這是種觀點與風格的決定。

　　核心概念對於策展案的內容規劃來說非常必要，因為：

用以篩選展示素材

　　展場空間、展示預算、籌展時間永遠有限，因此任何展示在進行內容規劃時，必然面臨展示素材的取與捨，例如：必須在八百件文物中挑選一百件展出，或只能在蒐集而來的眾多資料中篩選出十五個案例；核心概念的確立，可以為取與捨的工作確立清晰的標準。

用以將展示目標具體化

　　許多展示目標的擬定，都是比較形而上或是抽象的，然而在展示實務工作中，若想要確實達成目標，則需要將目標轉換成為一些具體可行或是可資依循的原則、準則等。

　　核心概念有時可以簡潔到只是一句話，也可複雜到寫出上千字；不論內容多寡，策展人必須謹記此處所確立的核心概念，是為了後續策展作業有所依循，而非僅是撰寫報告時的文字遊戲。一些範例如下：

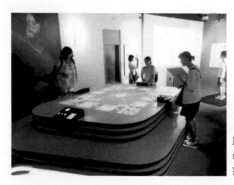

以互動式展示吸引觀眾駐足參觀、藉以宣揚嚴肅的傳染病防治理念展示。

「一個輕鬆活潑的、富教育意義、以兒童觀眾為主的互動性展示。」

「一個強調歷史文物價值、並引導觀眾從文物中學習的展示。」

「以『人是萬物的尺度』這句話，篩選出與人相關的度量衡，並在展示手法上，盡量使用可讓觀眾參與的方式。」

「以生動活潑、淺顯易懂的方式，介紹生活中常見的綠色能源應用方式。」

「以相關的歷史文物與老照片，敘述出一個大時代下小人物的故事。」

藉由歷史人物與場景的再現，引領觀眾了解台灣歷史的精髓。

21 如何撰寫展示內容？

　　「內容」是展示最主要與最重要的部分，也是最複雜、最難處理的部分，「由大而小」與「由上而下」的思考方式，可以讓策展人比較容易掌握。

　　面對一堆資料與物件，要如何消化、整理並轉變成為展示的內容呢？比較容易的著手方式是：將之視為撰寫一個動人的故事，因此首要步驟是決定故事的章節架構，即先決定「展示分區」，接著再決定每個展示分區中的「展示單元」為何。例如，一個主題為「台灣公用電話發展史」的展示，其展示分區可依照年代順序：

展示分區	展示單元
A區：導入區	略
B區：公用電話機的首次出現	略
C區：投幣式公話機的普及	C-1 投幣式公話機的普及 C-2 開始自製公用電話機 C-3 投幣式公用電話機 C-4 半後付投幣式 C-5 公用電話亭的開始普及
D區：鄉村公用電話	D-1 鄉村公用電話 D-2 打頭陣的公用電話 D-3 電信代辦處 D-4 草嶺電信代辦處的故事 D-5 藍色公用電話 D-6 不計成本的公用電話 D-7 玩命的工程
E區：投幣方式的改變	略
F區：長途公用電話	略

G區：卡式公用電話	略
H區：今日的公用電話	略

　　許多展示規劃者會利用「泡泡圖」的方式，來呈現出展示內容的架構與串聯次序，範例如下圖。

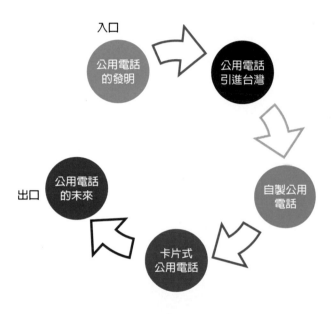

　　一份完整的展示內容規劃，應該要涵蓋下列項目：

一、每個展示分區的名稱與串聯次序。

二、每個展示分區下的展示單元之名稱與串聯次序。

三、每個展示單元的細部內容，包括：說明文字、圖像、展示手法、展出文物、預期呈現的效果。

進行展示內容規劃時，常見的盲點有二：

📖 偏重於文字撰寫

有些人會把說明文字當成是展示內容的全部，其實完整的展示內容組成要素有三，即說明文字、圖像與文物，在觀眾不愛閱讀文字的今天，過多的說明文字或是獨尊說明文字，都會導致展示的風評不佳；展示說明文字除了呈現知識外，重要的功能是「黏著劑」，它負責將展示單元的各個部分，如圖片、模型、影片等串聯起來，使其成為一體。

📖 說明文字流於「文抄公」

今天只要上網路搜尋、按按滑鼠，即可抓到大堆文字供你剪裁利用，無心努力工作的策展人可利用此方式拼湊出展示內容，然而如此產出的展示內容，只要有心人一閱讀即會破綻百出，不僅文句不通順、行文不流暢，且還可能被「抓包」抄襲；筆者也看過將研究報告內容直接PO上說明圖板的展示，面對滿滿一大篇的圖文，有哪位觀眾會有耐心看下去呢。策展人需謹記：參觀展示與閱讀文章有著極大的差異，展示的文字敘述必須簡單扼要且須深入淺出，因為觀眾通常是站著且沒有太多耐心來閱讀。

宛若研究報告內文的展示說明圖板。

一個展示單元的組成：說明文字、圖像與文物。

22 如何挑選展出文物？

　　珍貴、精采、特殊的文物會令展示增色不少，然而文物也為策展工作帶來不少麻煩，特別是文物價值高昂或狀況脆弱時，策展人必須有周詳的規劃，否則容易發生波折。

　　面對欲展出的文物，首要建立清單，清單應有：名稱、尺寸、重量、數量、年代、價格、特色、保險金額、照片等資料，建立清單的過程就是了解文物的過程；接下來則是參照展示目標與內容規劃等原則，挑選出用以展出的文物，並安排好每件文物在展示中的位置，以利展示設計師安排文物的展出方式。

　　傳統博物館展示乃以展陳文物為主，因此分類學式的挑選準則最常被採用，例如：故宮博物院將古物分類成為書畫、銅器、玉器、瓷器等，採用年代來分類也是常見的方式。然而，當代的展示更著重於從文物所蘊含的人文價值與歷史意義來看待，同時更希望能呈現文物的原有脈絡，因此策展人應從整體展示的故事來考量。由於展出文物相應的展示製作成本通常較高，若是策展經費不高，可能就得割愛，只挑選最重要的文物而捨去次要者。

　　每件文物展出的方式在此階段需做清楚的評估，例如，珍貴的寶石展現場需全天派駐一名保全人員，體積龐大的古董飛機要拆成三截才能運進展場中，重達一噸的老機器其下方地板要加裝鋼板補強等；仔細的估算可確保後續階段的作業，不會因文物的因素而導致更動，甚至因而增加費用與延宕工作進度。

📖 文物清單範例

	名稱	登錄號	照片	年代	尺寸（mm）	價格（元）	展出位置	備註
1	簧片構造鎖	1030022		康熙年間	54*33*5	2300	A5單元	
2	五環組合鎖	1020089		光緒年間	63*23*8	4500	A5單元	
3	魚鎖	1010024		民國初年	51*26*7	6500	A5單元	狀況脆弱
4	花旗鎖－牛	1020045		道光年間	67*36*5	7200	B1單元	
5	花旗鎖－古琴	1030026		康熙年間	44*56*8	5500	B1單元	十分沉重
6	花旗鎖－鼠	1040061		民國初年	52*38*7	6100	B1單元	

大型的展出文物，如何進出場與布展需事先規劃。

多樣的文物配合展示圖板的內容擺置。

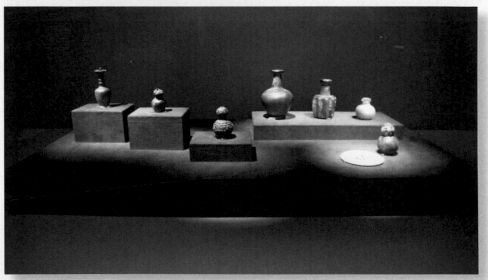

貴重的古代精緻文物，展櫃需要控制溫度與濕度。

23 如何讓贊助機構在展示中有「適當的露出」？

　　許多博物館與策展單位在經費有限的情況下，積極對外募款；然而，天下沒有白吃的午餐，在爭取外界贊助的同時，展示中通常也需讓贊助者有露臉的機會。

　　絕大部分的贊助者都希望能在展示中有所「露出」，同時對於展示內容中與其相關的部分，也有或多或少的關切，簡而言之，贊助者會希望在展示中呈現其正面形象。然而，展場並非商業廣告中心，過多的行銷露出反而會招致觀眾的反感，因此「適當」的拿捏篇幅與方式是非常重要的。一些建議如下：

📖 在贊助者所提供的電腦設備上打出贊助者的名稱
📖 在展場入口設置「致謝」之說明圖板
📖 在展示內容中介紹贊助者相關的訊息

　　另一種比較讓人苦惱的則是贊助者對於展示內容有特定立場，例如：因為贊助的電力公司支持核能發電，因此能源主題展示中不能批評核能，或者，因為食品業者的贊助，因此展示中必須呈現加工食品的「正面形象」。當面對上述情形，策展人必須巧妙拿捏尺度，而在公益與商業的兩極之間求取平衡。最重要的原則其實是：弄清楚贊助者的立場後再決定是否尋求贊助，若贊助者的立場與策展單位產生衝突時，最好放棄雙方的合作，否則會騎虎難下或是有損策展單位的專業形象。

贊助者公司產品的展陳介紹，
設置在展示的最後一區。

贊助廠商的商品以放大模型方
式呈現於展示中。

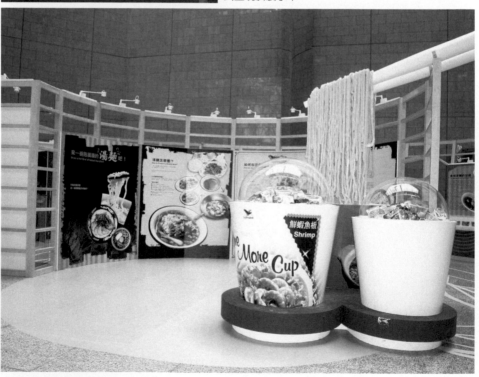

如何在展示中
呈現敏感或爭議之話題？

當展示主題具有一定的爭議性，但卻要公開展出時，內容尺度的拿捏就非常重要。

如果在台灣舉辦以下展示主題，較容易引發爭議：

展示主題	敏感性
核能發電的展示	反核人士蒞臨現場抗爭
介紹特定歷史事件（如228）的展示	引起立場相反的社群的激烈抗議
某種新科技的介紹	引發不同觀點學者的糾正
神祕學相關研究的展出	遭到學院派專家的批評

有時即使展示議題本身不具有高度爭議性，但是某些展示內容仍有可能引起爭議，例如：

展示內容	爭議之處
介紹台灣半導體產業發展	將某人封為「半導體教父」引起其他業者不滿
呈現原住民的生活習慣	立足於現代觀點描述其「落後」情況
宣揚加工食品的益處	避而不談其缺點而遭致營養師的抗議

就如同電視新聞一樣，處理展示內容最基本的原則是「不要冒犯到任何人」；筆者曾經拜訪過加拿大著名的科學博物館，該館接待人員很自豪的說，他們的展示內容會經過不同族裔的人檢視過（加拿大為多種族國家），確認沒有歧視或冒犯到各個族裔才會定案；如此審慎的態度也適用於每檔展示。

25 如何將學術研究轉化成為展示？

許多展示皆是奠基於專業的學術研究成果，然而學術研究成果因較為艱深，不可直接使用於展示中，需要經過適當的改寫與編撰。

要將學術成果改寫成展示內容，有幾大原則；一是學術成果通常會鉅細靡遺的描述所有細節，但對於一般觀眾而言，他們既不感到有趣也無法理解如此深奧的內容，因此需要將內容精簡與抓出重點，同時未必一定要依照原有學術研究的架構。

第二個值得注意之處是專業術語的運用，許多學術界的專業用語相當艱澀，展示中如果「原文照登」，觀眾根本無法理解，一定要將之「翻譯」成為白話文。第三個處理的技巧則是盡量從普羅大眾的觀點來看研究結果，想像自己是觀眾，面對學術研究會發出什麼樣的疑問與好奇。

以諧趣的口吻轉化嚴肅的學術研究成果。

將不同材質鍋具的研究成果，轉化成為一個有趣的展示單元。

26 如何讓展示內容真正定案？

展示內容規劃雖然由策展人來推動執行，但有時策展人無權做最終的拍板定案，聘請來的學者專家，策展人的主管與老闆，出資的贊助者，巡迴展出地點的業主，也會對展示內容規劃有意見。

要讓展示內容的每個字、每張圖、每件文物定稿，有時並不容易，筆者聽過的案例中，有的因為聘請的多位顧問間意見不一致，而讓展示內容無法定稿；有的是博物館無法決定究竟要聽從哪方的說詞，乾脆叫承包廠商多請幾位專家當顧問；有的則是博物館一直不滿意廠商所提送來的內容，多次審查又不斷退件；還有為求周延，聘請多位專家逐字審查展示說明文字，讓策展人陷入不斷修正的苦戰中。

有效率的作法是，博物館與策展單位必須確實認知到：自身是負起展示成敗的「真正決策者」，同時並有明確的決策機制，例如：授權由策展人決定，或者由展示部門主管決定，這樣才不會擺盪在各方意見中浪費時間，同時也要打破「正確的展示內容」的迷思，因為你永遠無法確定歷經多次審查後的展示內容，是否真的沒問題——說不定展出後又有專家跳出來指正錯誤，因此抱著知錯能改的態度與心情，作適可而止的內容審查即可，不需要走火入魔、錙銖必計，很多時候一位稱職的專家學者即可應付所有的內容審查事宜，不見得要請來五、六位。

沙盤推演

從抽象到具象的展示設計

4

不論展示構想多麼精采，都要加上造型、尺寸、色彩、材質、動作、比例等等具象
的元素，才會是個真正存在、可供參觀的展示；從想法到圖面的距離並不近，有賴
你的細心、耐心與用心。

27 何謂「展示設計」階段？

展示設計是對於具現效果進行沙盤推演的階段；從先前規劃階段所產出的書面構想，到依據場地、經費等條件，完成設計細部圖說為止，階段的基本要務為：提出展示製作的完整細部圖說並確認之。

以台灣現況而言，展示設計作業乃委由博物館與策展單位外的專業廠商執行，策展人主要扮演著監督者的角色。此階段工作內容主要如下：

📖 展場動線與空間

依據展出場地之特性與限制，將各個展示單元配置於展場空間中，並依循展示故事線安排出觀眾的參觀動線。此項工作成果的產出是設計圖面，對於沒有設計背景的策展人來說，閱讀2D圖面可能還是難以想像，因此可要求設計師製作展場的縮小比例模型，或繪製透視圖與製作出3D模擬動畫，以便對展場的配置與效果作更精準的預估。

📖 展示單元的設計

包括每個展示單元的造型、外觀、詳細尺寸、材質、色彩等，通常展示中所有單元的外貌與設計邏輯會具有一致性，以創造出特色同時形塑出展示的氛圍；例如：兒童展示通常會設計得相當活潑可愛又討喜，名人紀念展則會呈現出端正莊重的面貌、動物特展的造型則會充滿森林野趣的氣氛。

📖 說明圖板

包括圖板上說明文字的完整內容，圖像的指定與來源，與圖板上其他相關物件的內容、規格等，以及上述三項的整合編排。

📖 視聽媒體

分為兩大類，一類是由數位播放設備建構而成的影片播放，一類則是建置於電腦上的遊戲或資料庫等，不論是哪種類型，都需列出 其硬體設備規格、系統架構、以及軟體之腳本內容。

📖 展出文物

　　每件文物展出方式的細節規劃必須詳列，包括：擺置文物的櫃體或檯座之設計、文物固定方式、所需照明、必要之環境監控設備（如溫溼度控制）、安全設施（如鎖具、保全設施）等。

📖 靜態模型（含造景）

　　靜態模型包括單件的模型，如：古代花卉的全株模型，以及造景式的模型，如非洲草原與其中棲息的各種動。設計模型最重要的是須有正確詳盡的考據與參考資料，並據此撰寫出模型的製作規範，方能才能作出正確無誤的模型。

📖 動態模型

　　動態模型與靜態模型一樣，有的是單件式的，如一個機車引擎，有的則是造景式的，如古代戰爭中士兵攻打城門的情況，不論是哪一種，充分而正確的考據與參考資料都是必要的，特別是模型運作的流程，必須在設計階段詳述清楚，以免製作階段發生錯誤。

📖 互動式展品

　　互動式展品的造價往往是各類展品中最高的，同時製作難度也最高，其類型繁多，簡單者僅是按鍵驅動，複雜者可能會大到十多坪空間、有著各種精密設備，且需複雜程序的操作，不論是哪一種，在設計階段都要詳列硬體規格與軟體需求，以及觀眾操作展品的方式，並針對日後開放營運時的維護事宜做事前的預估，以免開展後經常當機、損壞而成為營運的負擔。

📖 施工規範

　　因應展示設計的需求以及展出場地的條件，訂定製作階段施工時的規範。施工規範在業界有廣為流傳的版本，有時廠商會虛應故事抄襲了事，然而為利於日後工地管理，策展人應需確實審視內容，並因應實際狀況訂定廠商施工的管制措施，例如：不可在館內進行污染性的施工（如噴漆），工人不得於現場抽煙，工程廢棄物的分類與處理等，同時制定違約罰則，以免日後進場施工時有諸多問題卻無法有效遏止。

📖 工作時程

設計階段必須針對後續製作階段，各分項作業的工作時程訂定；相較之下，規劃階段所制定的工作時程是概要式的，準確到月份即可，而製作階段最好以週、甚至以日為單位，以便能夠精準的控制施工作業進度。

📖 製作預算明細

詳列每個展示單元中每一組成構件的規格、數量與造價，以作為展示製作階段之依據。

展示設計完成後所提出的細部圖說，除了由策展人詳閱外，通常應針對圖說進行審查與確認，審查成員除

策展人外，應視展示議題與設計特色而聘請不同專業人士，例如，DNA議題的展示可找生物領域的學者，機械產業的議題則可找機械公會的人員，若大量採用虛擬實境手法則可找有此專長的工程師。

除上述人員外，展示維修人員應加入討論，因為開展後展場即會由維修人員接手管理，每日要進行巡查、故障排除與修理，因此需在設計階段即考量到日後維修的簡易性、方便性與可回復性，否則有時會因設計師的陳義過高或思慮不週，造成日後展示維修的困難或是成本過高，使得展出品質無法長期維持。

施工規範；文物上架時工作人員需帶手套。

28 如何判斷展示設計的好壞？

當策展人面對設計師送交的一大疊細部設計圖面與資料時，光是讀圖往往就要花上好幾天的時間，更遑論辨別好壞、指出錯誤了。

由於現代電腦繪圖科技十分發達，許多設計廠商所提出的展示設計圖說，在3D透視圖面與模擬動畫的加持下，初次看來真是精采非凡，然而實際建造起來卻是空洞、無趣、與圖面表現大相逕庭；要如何避免此種慘況，有兩個訣竅如下。

首先，要辨明「展示」與「室內裝修」的不同。台灣的展示廠商大多是從室內裝修業起家，然而「展示」與「室內裝修」本質上存在著極大差異，展示著重於知識與意義的傳遞，室內裝修則著重於美感的呈現，有些初次接手展示案的設計廠商，會將展場設計得美輪美奐，然而若詢問其設計與展示理念的關聯時，卻說不出合理的答案；因此策展人應把展示的「內容」與「意義」，置於「美觀」、「酷炫」的前面，更要聽其解釋設計理念，看廠商是否能將抽象理念，順暢的以具體設計表達出來。

其次，策展人評價設計時不應流於主觀。策展人必須了解：做這個展示案不是為了取悅自己，而是為了來參觀的社會大眾，因此在判斷與評價展示設計的構想時，應保持客觀；筆者曾經聽過後進在與廠商討論設計細節時說：「我不喜歡這樣！」這種反應只會讓展示設計的方向偏掉。

如何監督展示設計的進行？

　　策展人如何有效率監督展示設計廠商，使其能依循博物館與策展人的理念與需求，是設計階段工作的重點。

　　策展人監督展示設計的進行，通常有兩大手段：一是透過定期的討論溝通，二是召開階段性的設計審查會議。策展人每兩週或每月與設計廠商定期討論是非常必要的，因為設計作業中有許多繁瑣的「決定」，如牆面的顏色、地毯的材質、展架的高度、椅子的外觀……等等，隨著設計作業進度的推進要不斷做決定，而且許多決定一旦確立後就沒有改變的餘地，因此策展人在設計階段應持續掌握各項細節，以免到了製作階段要反悔或修改都已來不及。

　　至於階段性的設計審查會議，通常是在基本設計與細部設計完成時召開，參與者除策展人外，也可邀請其他策展團隊的成員與外聘的學者專家，主要審核重點有三：

📖 可行性

　　有些設計構想雖然聽來十分美好，但很難落實執行，或是營運維護成本極高。特別是當以設計競圖方式來挑選設計廠商時，廠商會為了使競圖內容精采而

讓觀眾動手操作的物件需要固定在檯面上，以免被取走

「加油添醋」甚至「天馬行空」，提出許多酷炫的構想，但其實成本極高或維護不易，策展人必須能夠看穿這些假象後的現實；例如，針對兒童廳的競圖，廠商提出戲水區的構想，此設計雖然非常吸引人也非常有趣，但是小孩遊玩時會水花四濺而使地板濕滑，產生安全問題，參觀秩序也需要有數位服務人員在場維持，設備的維持與水質的清潔長期而言需要高昂的維護成本，因此，如果真的依據廠商構想建造完成，展廳可能一段時間後就會因維持成本過高而關閉。

📖 安全性

　　安全性考量的對象有二，一是觀眾的安全，二是展示品與展出文物的安全。觀眾的安全是毋庸質疑的重點，因此展場的設計與展品配置，必須如同其他公共空間一樣，不得有尖銳突出、過陡的階梯、過滑的地板等。至於展示品與展出文物的安全，設備被破壞或毀損，文物被任意觸摸等，均是極為普遍的情形，基於維護展示品安全的立場，應有相關的防範措施，如：

1. 不使用電腦滑鼠而是使用觸控板。
2. 所有設備都放在上鎖的密閉櫃子中。
3. 許多展出文物置於密閉上鎖的玻璃櫃中。
4. 互動式展品裝有定時啟動裝置，以防運轉過久而燒壞。

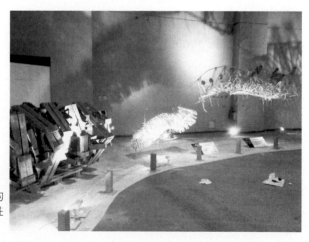

為了省錢，展出的文物以低矮的圍籬隔開觀眾的觸摸，但安全性可能不足。

📖 長期營運的維護成本

　　展示的開放短則數月、長則數年，每日開門迎接觀眾的同時，也需付出維護成本，例如：燈泡需不定期更換，互動式展品的操作按鍵每三個月需更換新品，精緻美麗的玻璃雕刻需要每日細心的擦拭，水箱中的水需定期補充……等等。有些設計構想雖極富創意且精彩引人，但開放參觀後需付出高昂的維修費用，或是需要現場派駐人員看管，而這都會增加日後營運的成本，需仔細估算與評估。

以按鍵取代鍵盤的電腦操作方式，可減低維修的苦惱。

30 何謂「細部設計圖說」？

設計階段的最終成果就是「細部設計圖說」，據此得以進行後續的展示製作。

細部設計圖說應顯現與描繪出整個展示的所有細節，除了讓策展人了解展示真正的模樣外，更重要的是可據此進行下一階段的展示製作；細部設計圖說應包含主要項目如下：

完整的展示內容，包括說明文字與圖片、影片等。

📖 展場平面配置圖

呈現出每個展示單元的位置與觀眾參觀動線。

📖 每個展示單元的細部設計圖

呈現出每個展示單元的三維尺寸、用料、構造、施工方式。

📖 視聽與互動展品的硬體規格與軟體腳本

列出硬體設備之品牌與規格，軟體的腳本大綱，預期達到的效果為何。

📖 靜態與動態模型的設計構想與參考資料

包括比例、尺寸、詳實的文獻資料與考據、模型作動方式。

📖 說明圖板的設計編排

包括標題與內文之字體大小與字型、視覺風格、編排原則，每張說明圖板完成編排後的模樣。

📖 展出文物清單

除了先前文物清單的內容外，應加上文物展陳方式的描述，每件文物在展場中的展出位置。

📖 色彩計畫

不同的展示分區的主要色彩設定，通常每一分區會有不同的色彩，以及展示品外觀顏色的設定。

📖 照明與配電計畫

燈具規格的選用，安裝的位置，以及整個展廳電線的配置方式，日後的電源管理等。

📖 預算明細

詳列上述每一細項構件的數量、製作金額。

📖 材料樣本

裝修與照明所選用材料的實際樣本，如，美耐板、地毯的樣品。

📖 展廳3D透視圖

呈現整個展廳與不同展示分區的模樣，有時也會製作模擬動畫，或是製作縮小比例的展廳模型，以預估展示的效果及協助製作承商理解設計的全貌。

31 如何讀懂細部設計圖說？

一份完整的細部設計圖說可能厚達數百頁，要如何迅速的讀懂它，策展人需要抓到訣竅。

筆者見過的細部設計圖說有高達上千頁者——而且還是英文！數量如此龐大的設計資料，如果策展人沒有受過一些圖學訓練，往往會望之興嘆；然而，要順利推動策展工作，策展人必須對於此份重要文件有必要了解，除用以確認策展理念是否都如實具體落實外，更要透過此以掌控後續階段的展示製作。

其實讀懂細部設計圖說並不難。首先，在設計圖面中找出展場平面配置圖，此圖上會畫出所有展示單元，為了方便讀圖與做註記，你可以放大拷貝此圖。接著，找一張大桌子，開始依照平面配置圖上的展示單元，從第一區的第一個展示單元開始，逐個翻閱相關的設計圖說；由於設計圖說通常是依照施工類別而裝訂成不同冊別，如：設計圖面一冊，說明圖板一冊，視聽軟硬體一冊等，因此你可以先翻閱設計圖面那一冊，找到該單元的立面圖與細部圖，如此可了解其外觀樣貌，接著再翻閱說明圖板、視聽軟硬體、模型造景、文物等分冊資料逐一閱讀，即可了解設計詳情。

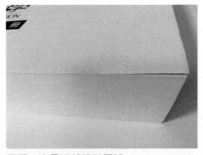

厚厚一大疊細部設計圖說。

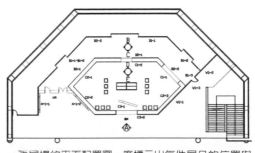

一張展場的平面配置圖，應標示出每件展品的位置與大小。

32 何謂良好的參觀動線？

　　動線，就是觀眾參觀時行進的路線，動線依照設計師的創意，與展場空間的環境條件，會有許多不同的處理方式，不論是哪種方式，良好的動線應讓觀眾能輕易的辨明參觀方向，同時不會迷路。

　　展場動線設計千變萬化，可以是開放式、無一定參觀次序，也可以是封閉式、而有固定的參觀次序，端視設計者的創意與策展需求而定；不過，動線安排仍有一些基本準則值得注意：

📖 應營造出不同展示分區的不同感受，好維持觀眾的參觀興致，不致於很快就喪失新鮮感而疲乏。

📖 一般觀眾皆有「朝右」行進的習慣，動線的安排應盡量配合。

📖 若經常有團體觀眾參觀，應預留團體集結的空間，同時走道不要過窄。

📖 應使身障者與矮小的幼兒亦可無障礙的參觀。

📖 應考慮到若有緊急狀況時，大批觀眾如何逃生避難的可能。

📖 應在適當位置加註參觀方向的指引標示，以便讓觀眾的行進維持秩序。

📖 若有斜坡、階梯，最好加註警語提醒觀眾。

📖 展場的入口與出口應有明顯標示，讓觀眾不致於走錯，或是倒著次序參觀。

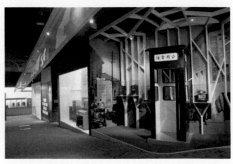

往下的斜坡走道
最好加註警語。

地面上有展示時，此處的參觀
動線應開闊，方便觀眾參觀。

觀眾要脫鞋才能踏入的區域，
動線安排需要考慮觀眾參觀完
後該如何穿回鞋子，可讓走道
的入口與出口位置相近，且加
上告示。

展示廳的入口處，以三角形的
牆面設計暗示出參觀的行進方
向。

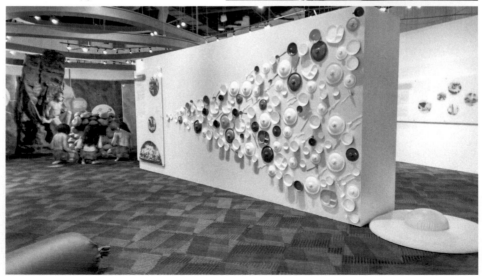

33 何謂良好的說明圖板設計？

　　說明圖板是展示中傳達資訊的最主要媒體，且因其所佔視覺面積通常最大，因此說明圖板的編排優劣與視覺風格，會大幅影響展示給予觀眾的感受。

　　近年來電腦繪圖科技發達，說明圖板的編排設計作業也變得容易、快速許多；不過也因繪圖軟體功能太強大，有些展示的說明圖板設計，淪為繪圖軟體花俏效果的大雜燴，特別是當圖板內容較缺乏圖像與照片時，為了充實版面，常見到被放大得很難看的照片再加上各種字型變化。

　　說明圖板因其造價通常不高，因此是經費拮据的展示案中，策展人還能大幅發揮創意的部分，所以找到好的圖板設計者是非常必要的。合宜的說明圖板設計要求有二，一是易讀，一是美觀，重要的設計準則如下：

📖 選擇適當的文字大小

　　文字的大小 與易讀性息息相關，你必須記住，說明圖板不只是「美美」的就好，更重要的是必須讓觀眾願意閱讀其上的資訊。如何確認你所挑選的字體大小適當？最好的做法就是實際將字體列印出來貼在牆上，然後左右端詳，還可多徵詢幾個人的意見，自然就會找到適當的字體尺寸。

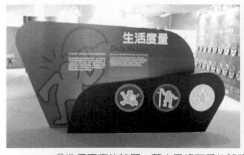

1 | 2 ①造價不高的特展，藉由風格可愛的說明圖板設計來提升展場氣氛。
②以古早電報房中的背景照片，來襯托展出的骨董電報機文物。

📖 選擇符合展場視覺風格的字體

　　電腦繪圖軟體的發達讓現在的字體造型千變萬化，然而「豐富的視覺效果」與「良好的視覺效果」間並非可以畫上等號，設計效果必須「適當」而不要過多。

📖 版面編排必須易於閱讀

　　策展人必須牢記：觀眾是站著閱讀圖板，因此圖板上文字與圖像的位置必須適合觀眾的眼睛高度和閱讀習慣。有些圖板設計者最容易犯的錯誤就是從電腦螢幕來決定版面編排，等到現場製作完成時，「怪怪的」圖板即使想要修正，也需付出相當的代價。策展人審稿時一定要列印出實際尺寸的圖板樣本作確認，在縮小的設計圖稿上是無法確認編排設計是否適當。

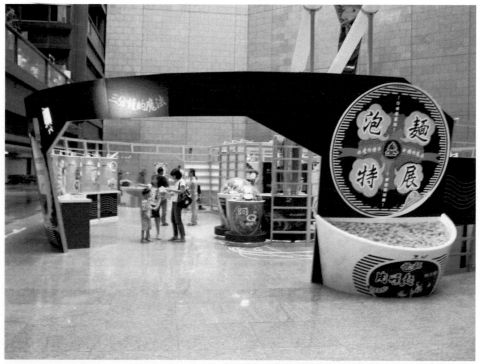

展場入口處的大圖板，以模擬展示贊助者商品的視覺設計風格，暗示出贊助者的參與。

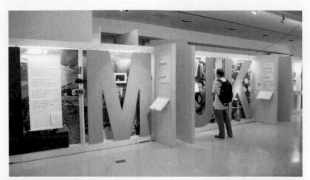

$\dfrac{1}{\dfrac{2}{3}}$

①介紹德國概況的巡迴特展,其內容乃是從A～Z列出26項德國的特色,因此展品的造形就以英文字母為主。

②以3D幻視的說明圖板為主體的收費展示,近年來大行其道。

③延伸到地面的說明圖板,強化此單元的吸引力。

34 何謂良好的視聽軟硬體設計？

　　拜電腦科技發達之賜，展示視聽媒體的聲光效果已是五花八門，然而炫目的效果未必討好，高昂的製作經費也不一定是成功的保證，用心製作的內容才是真正的關鍵。

　　視聽媒體可簡單至一部短片，一段歷史錄音的播放，也可複雜至是一座多媒體劇場；視聽媒體可說是展示中造價昂貴的部分之一，因此相較於其他部分，視聽媒體需要更審慎的對待與處理。

　　處理視聽媒體的準則應是「內容第一」，應將展出的內容釐清並確認之，再視經費多寡選擇適當的硬體與軟體表現方式，切忌「迷信」高價設備就可達到良好的效果，用心的編輯軟體內容與創意的巧思，往往可人幅彌補經費不足所帶來的限制。視聽媒體的規劃設計流程，通常分為兩階段如下：

一、擬訂劇本大綱

　　釐清與確認此視聽媒體要傳達給觀眾的訊息為何，以及預定花費的預算有多少。

二、撰寫劇本

　　依循劇本大綱，找尋佐證文獻資料，發展出細部內容，如：影片旁白、分鏡表、資料庫架構與分頁內容、觀眾操作的方式、硬體設備規格與數量、硬體設置方式等。

　　策展人應在設計階段初期即與廠商逐一討論每項視聽媒體的構想，並視進度反覆討論與審查，好的視聽媒體是讓內容透過適當的硬體呈現出來，而非一味採用最新科技，如：硬是要採用虛擬實境的手法，卻只是播出簡單的影片。

35 何謂良好的模型設計？

　　模型分為靜態與動態，不論哪一種，都需要詳實細膩的考證，方能製作出優質的模型。

　　不論是靜態或動態模型，模型設計製作最重要的就是考證。有時設計者會偷懶，只提出一兩張照片或黑白圖片，然後便說要製作如圖中的「斗拱」、「生態造景」、「骨董腳踏車」等，然而對展示製作者來說，模型的所有細節都需要處理，即使是一個凹洞、幾片草葉、數顆釘子，也都需要有明確的佐證，因此設計者必須仔細描述與提供資料，否則到了製作階段就會成為一大問題。

1	
2	3

①與真人一樣大的人物模型。
②縮小比例的民居模型。
③大型且為可動的鐵道與火車模型。

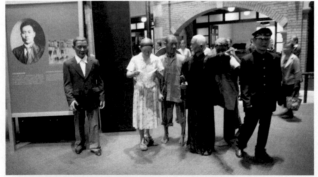

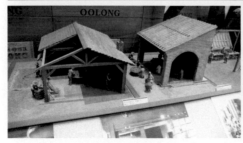

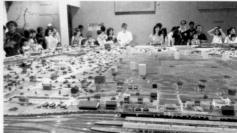

36 在設計階段
如何準備文物相關資料？

在設計階段必須確認展出文物的所有細節資料，同時建立必要的清單與書面資料，以利後續製作工作的進行。

藉由建立文物清單的過程，展示設計者可以審視並釐清展出文物的後續相關作業。清單上應載明下列資料：

✓ 文物品名與數量。

✓ 文物尺寸與重量：特別是當文物特別沉重時。

✓ 文物的價值：以便提供給保險公司進行保費的計算。

✓ 文物出借的權利金：如果文物是向館外機構或收藏家借用時，往往有此需要時。

✓ 文物在展場中的展陳位置與方式：此外，文物若有特殊展出條件應清楚載明。

文物點交、搬運、上架等作業的沙盤推演：當文物體積龐大或特別脆弱，或是展場狹小出入不易時，搬運上架的預估是非常重要的。

文物展出時的安全維護計畫：當文物價值高昂時需要做此預估。

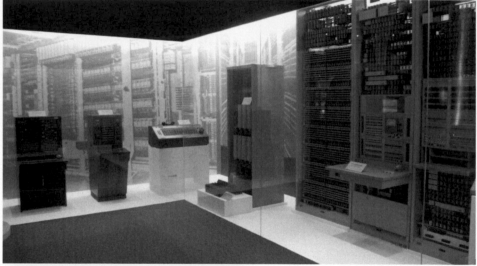

$\frac{1}{\dfrac{2}{3}}$

①輕量的紙類文物的展出,應將其做適當
　固定,如四角加上固定夾,以免長期展
　出時移位。
②大型文物因搬運不易,往往在展櫃尚未
　完工時就需搬運定位,櫃體的底部更需
　特別堅固。
③巧克力製成的展示品,應考慮到展場溫
　度不能過高以防展示品融化,同時也要
　注意防蟲。

37 何謂良好的互動式展示設計？

　　互動式展示是近年來展示的主流，也是許多策展人愛用的展示手法，然而在設計階段有其「迷思」存在。

　　最常見的迷思是：為了「互動」而「互動」。對許多展示設計廠商而言，在設計中多安插些互動式展示，是討好業主的萬靈丹，在標案競圖場合，精彩的互動式展示構想更是贏得標案的利器；然而策展人必須詳究每個互動式展示的目標為何，是否真的具有教育意義，而非僅是博取觀眾一笑而已。

　　設計互動式展示時，需要考量兩大條件，一是展示營運成本，二是安全性。互動式展示通常需要較高的維護成本，觀眾越愛使用，損壞率也越高，此外有些互動式展示需要專人維持參觀的秩序，或營運時需定期有人在旁維護，這些維運成本應在設計階段就列入考量，特別是常設展示案，由於開放營運時間長達數年，營運成本的計算更須審慎精準，免得日後成為一大負擔。

　　第二項需考慮的是：安全第一。許多互動式展示看來雖然好玩，但在觀眾的熱情參與下，往往會出現一些意料外的危險狀況，而讓觀眾受傷，例如：觀眾因為蹲著溜滑梯而滾下來造成骨折，觀眾在跑步計速器前多跑幾趟，結果因疲累而跌倒骨折，觀眾應展示所需而用力拍打，結果造成手部紅腫。在民意高漲、消費者意識抬頭的今天，展場受傷的觀眾可引用消保法來求償，公立博物館的觀眾更可加上國家賠償法，因此互動式展示的設計務必要充分檢討其安全性，以有效降低意外發生。

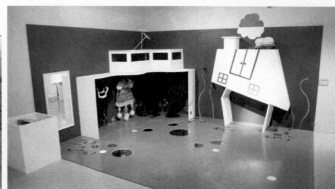

1	2
3	4

①觀眾可以坐在椅子上旋轉體驗能量;雖然好玩但是需要注意觀眾的安全。

②讓兒童玩樂扮裝的角落,需要有現場人員維持秩序。

③為了保護觀眾,互動式展品的齒輪組必須要用透明箱罩住。

④讓觀眾動手玩水;地面上鋪了防水墊以防滑倒。

38 設計與製作 兩者要統包或分包為宜？

展示設計與展示製作，究竟要合併委由同一家廠商承攬，還是分開、分階段處理，其實各有利弊。

影響統包與分包的選擇，首要因素是展示經費規模。展示設計工作其實頗為繁瑣，背負的責任又相當沉重，如果全案總價只有二、三百萬元時，那麼數十萬元的設計費，很難引起廠商承攬的興趣，通常要總價高達三、四千萬元，而其設計費金額達數百萬元時，才有願意承攬的廠商。

另一個重要影響因素是策展時程，如果有長達1～2年的工作時間，那麼將展示設計與展示製作分別交由不同廠商承攬，可以因兩家廠商間的牽制與制衡，對展示設計案作較仔細之修正與檢討；然而，若工作時間只有幾個月，那麼應採用統包方式，以節省行政作業及不同廠商間交接工作、協調討論的時間。兩種方式的優劣分析如下：

📖 分包

優點：可對設計案作較仔細之修正與檢討。

缺點：耗時較長，設計者與製作者之間易有介面問題發生。

📖 統包

優點：節省行政作業時間，設計與製作之間有較良好的銜接。

缺點：廠商有偷工減料的可能。

另一種分包方式是將展示製作的分項作業分開發包，例如，將說明圖板、影片製作、模型製作切割開，分別委由不同專業廠商承攬，此種方式可因應展示的特色找到最佳廠商，但數家廠商間的溝通協調與施工界面，不是策展團隊要自行承擔，就是得由監造者處理，因為頗為麻煩因此較不常見。

5

逐步堆砌
從圖面到場面的展示製作

一個成功的展示是許多良好的細節所組成,小到每個文字與標點符號,大至整面的隔牆與裝飾柱體,作為策展人的你,要統整所有或大或小的元素,讓它們和諧的逐步堆積與累積而成為一個展示。

39 何謂「展示製作」階段？

　　展示製作階段是具體呈現先前規劃與設計構想的階段；從依據展示細部設計圖說繪製施工圖，並在場地、經費等條件下，完成展場的施工為止，此階段基本要務為：在良好的施工品質下完成所有展品製作，同時通過驗收。

　　或許因策展市場有限，台灣的展示製作廠商規模多半不大，主業則多為室內裝修工程，主要能力並非在於所有展品皆尤其製作，而是有良好的下游廠商網絡與工程管理能力；為了公司的生存，台灣幾乎沒有「純」做展示的廠商，大部分的廠商會同時承攬商業空間的室內裝修案。

　　製作廠商在承攬展示案後，會先依據各個專業施工項目，包括：室內裝修、說明圖板、視聽軟體、視聽硬體、模型、互動式展品等進行分工；室內裝修會交尤其他裝修廠商或自行施作，說明圖板的編排製作則交由視覺設計公司負責，視聽軟體由傳播公司或數位媒體公司處理，模型與互動式展品則有相對應的專業公司。在此分工階段，策展人應了解每家分工廠商的能力與經驗，若有不同意見時，應盡早提出並進行協商，以避免日後在製作階段中期才更換分工廠商，此時通常為時已晚。

　　在分工完妥後展示製作開始進行，通常各分工廠商會先在公司或工廠中製作至半成品狀態，然後再運進展場組裝，策展人在整個過程中需依照進度逐步審查與反覆確認，從製作開始前的準備作業，到半成品狀態，再到製作完成的驗收，需逐一仔細審視，好讓最終成品有良好品質。以影片製作為例，如果拍攝完成安裝入展場中，再來審查其內容是否正確與適切，其實為時已晚，因為廠商已投入許多時間與金錢，此時若要修改則耗時甚長，且會拖延完工時程；策展人應在一開始即與廠商溝通拍攝理念，接下來審查分鏡腳本，毛片完成後進行仔細的審查，最終成品時再做檢視，如此的逐步審查與確認，可節省廠商與策展人的時間和心力。

由於製作階段需要進行大量的審查作業，因此策展人可組成審查的工作團隊，主要成員是精熟展示內容的學者專家，以便細察每個字、每張圖片、每個物件與每個角落。至於製作階段的審查作業可以繁瑣到何種地步呢？舉例而言，筆者曾參與過一個有10位專家參與的常設展示案，由於每個展示分區皆由不同的專家負責，光是展示說明文字就逐字審查了半年，每次召集眾人開會都要聯繫許久……；雖然審查作業十分辛苦但確是必要的，因為觀眾的眼睛是雪亮的，任何疏忽或錯誤在開展後都會讓人後悔。

　　除了審查工作外，製作階段經常發生的狀況是：因現場施工實際情形或意料之外的問題，而需局部調整原設計，此時就有賴策展人依據策展理念與需求，協調展示設計者與展示製作者一起找出最佳的解決方案，以免問題懸而不決，工程進度因而延宕。筆者曾經處理過一個常設廳的骨董飛機展陳單元，原先展示設計階段時預定要展陳的飛機尺寸較短，但因相關單位人事更迭的影響，製作階段真正能夠取得的飛機卻是尺寸較長，且剛好擋在防火鐵門的下方，而照消防法規來說門卜是不可以有物品的，最後的解決辦法是把飛機前端長長的空速管拆下，垂直放在地上，並加上說明。

40 何謂好的展示製作廠商？

大家都希望將展示製作委託給「好」的廠商來執行，然而，何謂「好」？

筆者在累積多年與廠商打交道的經驗後，發現要判斷廠商的能力，有幾個重要指標：

📖 過往業績

這是最實際、最具體的指標，如果還能跟以前的業主探聽一下滿意度，大概就可得知廠商的能力如何。不過，許多廠商提供過往業績資料時有灌水的嫌疑，例如，廠商只是承做部分工作而已，但卻描述成好像整個案子都是該廠商所承做，或只是某位員工參與過的案子，但書面資料上卻好像是該廠商掛名的業績，因此閱讀資料時需審慎分辨，或是直接詢問清楚。此外，有些資歷較淺的廠商雖然過往業績不多，不過仍可從該廠商處理相關案例的經驗與態度，來判定其是否適任。

📖 人力素質

有些廠商雖然過去有傲人業績，但隨著資深員工的離職與內部的士氣低落，現階段卻表現不佳，因此還要觀察廠商員工的能力與經驗，特別是負責展示專案的人員，將會直接影響到策展工作的品質，以及廠商與策展人間的溝通是否順暢。

📖 工作態度

廠商的工作態度與工程品質習習相關，除了工作人員與策展人溝通時所表現出的態度外，還會表現在：

◎是否守時？

◎上次開會討論的事情，這次開會時卻忘記了？

◎雙方討論時態度非常主觀，無法接受別人的看法？

◎送交的書面報告內容是否嚴謹？還是錯字連篇？抄襲別人？應付了事？

◎是否說到做到、信守承諾？不會亂開支票？

◎處理事務是否有效率？還是拖拖拉拉？

　　筆者曾聽說某博物館人員與廠商相處，惡劣到開會時雙方都會錄音存證；若真走到如此地步時，產出的展示成果可想而知！

41 如何做好說明圖板的審查？

說明圖板是影響展場視覺效果最重要的一環，因為在觀眾視覺印象中所占面積最廣，加上扮演資訊傳遞的主要角色，需要細心與耐心的反覆審查。

說明圖板的圖文內容，在最終成品前需經過仔細的校對與審閱，注意要點如下：

一、確認文字內容正確

雖然提供給設計師的幾乎都是文字的電子檔，而非手寫文稿，不過在圖板編排過程中難免會誤刪文字、排列錯誤、或張冠李戴，因此無論如何都要核對所有文字內容。

二、確認圖片與圖說的正確性

當使用到的圖片數量頗多時，圖板設計師可能會誤植，將圖片擺錯單元或擺錯圖文相對的位置，這須要有嫻熟展示內容的人來校稿方可分辨。

三、確認圖文元素的優先次序

圖板設計師需了解圖板上眾多的文字與圖片中，每個組成份子的重要程度，如此可在編排時突顯出重要者，例如：重要的圖片以大面積來呈現或放在明顯位置，陪襯的圖片則置於角落，關鍵性的文句以花式字體呈現；策展人務必要與圖板設計師就每張圖板進行溝通，逐一說明展示內容的重點為何。

四、確認圖板編排的最終效果

說明圖板的最終面貌不是電腦螢幕上的縮圖，而是實際貼在展場的模樣，兩者的比例、色彩與效果通常相差極大，因此在編排完稿之初務必挑選幾種不同類型的圖板，列印出實際樣本貼在展場中審視，在字體、尺寸、色彩都確認後再進行全面的輸出與張貼，以免施工後發現圖板效果不如預期，此時要重做還是勉強接受都是兩難。另，圖板的固定方式、電腦輸出的材質也需注意，特別是常設展示因需維持數年，更要考量耐久性，以免圖板很快就褪色、剝落。

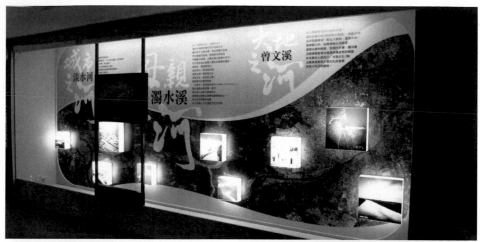

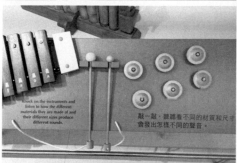

1	
2	3
4	5

①電腦出圖與多個燈箱的搭配；需事先在電腦上做整體排版，確認燈箱的位置與預估效果。

②大面積的落地圖板編排時需注意最佳閱讀高度，不要將文字擺置在低於60公分的位置。

③將多張圖片邊框做淡出效果處理，然後排列呈現是常見的手法，然而每張圖片的大小與間距需審慎處理，以免產生視覺的混亂。

④說明文字與互動式展品兩者精心搭配後的和諧效果。

⑤如果是燈箱，因其會發亮所以觀象的眼睛不會觀看太久，需注意其所呈現的訊息量不要過多。

42 如何做好影片的審查？

影片審查作業需要耐心以對，同時兼顧正確性與適切性。

一部影片從腳本撰寫開始到影片完成定案，通常需要歷經四、五次的審查與確認，筆者曾經負責過一個影片數量多達百部的常設展示廳，光是影片的審查作業就耗時一年——由此可知影片審查作業的繁瑣與磨人程度。

要產出優良的影片，秘訣無它，就是紮實的做好每個審查步驟，從腳本大綱、分鏡腳本、毛片到最終剪輯完成的版本，策展人必須耐心的確認所有細節；影片審查作業的繁瑣來自於畫面是動態的，就像是多張的說明圖板堆疊而成，而每個畫面都要審查確認，還有畫面之間的排列次序也要確認，所以不斷的重複倒帶觀看，是標準的審查動作，還好現在都是用電腦觀看影片，輕鬆容易許多，十多年前的審查作業必須不斷操作錄放影機，有時幾乎要把機器燒壞。

影片內容的「正確性」無需贅述，至於「適切性」，主要指的是影片內容是否適合目標觀眾欣賞，以及是否易於理解；常見的錯誤如：雖然審查的專家非常滿意影片內容的正確無誤，但一般觀眾卻看不太懂或覺得無聊；或是影片內容非常詳盡長達10分鐘，但觀眾觀看的耐心就只有2分鐘。製作影片時應優先考慮觀眾的理解力與注意力，觀眾若無法被吸引或可理解，則工作就是白費。

43 如何做好互動式展示的審查？

　　互動式展示是現今展示中最耀眼的明星，也是吸引觀眾的焦點，因此需耐心、反覆的確認所有細節，除了正確性與適切性外，還需顧及安全性。

　　互動式展示的審查過程與影片類似，從軟體腳本撰寫與硬體規劃開始，到製作毛片與草案，再到軟硬體整合測試、以迄最終完成定案，通常需歷經四、五次的審查與確認，且互動式展示的樣貌較影片更為多元，因此所需耗費的心力也最多。如同影片審查一樣，正確性、適切性與安全性是審查的三大重點，策展人要確保展示所呈現的內容正確無誤，同時適合目標觀眾的理解程度與操作方式，此外操作的安全性更需反覆測試，避免導致觀眾受傷。

　　紮實的做好每個審查步驟，是產出優良互動式展示的必要條件，策展人必須耐心確認所有軟體與硬體細節，例如，觀眾操控把手的流暢度與敏銳度，操控後回饋出現的時機與強度，觀眾錯誤操作後的回饋，操作解說的撰寫，所呈現的整體效果是否符合所需等。至於硬體，則需檢視其規格是否正確，安裝位置是否合理，品質是否堅固耐用、操作是否順暢以及整個展品的安全性；若為常設展示廳，那麼應在施工期間即進行軟硬體的長期開機測試，以便提早發現問題與排除。

1｜2

①大型機械式互動展品的安全性需格外留意，特別是錯誤操作的預防，因為一旦出錯可能就會產生嚴重的後果，導致觀眾受傷。
②觀眾需站上台座舉起轉輪，為安全起見要加註警語，同時提醒年紀小的兒童不宜自行操作。

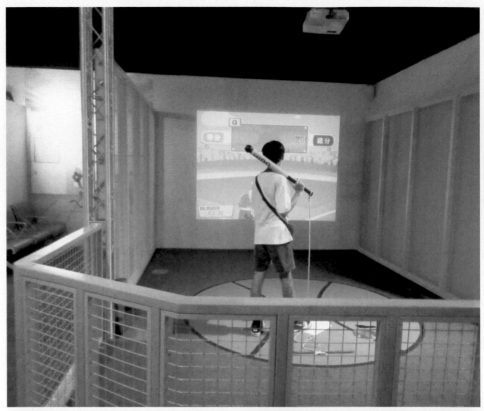

1	
2	3

①對著螢幕揮棒打擊來回答問題的展示,球棒的材質需為軟質以免打傷人,同時需加以固定。
②乍看之下不知該如何操作的展品,需要有適當且合理的解說。
③即使觀眾只是要爬上兩個台階來操作展品,也需要注意台階的設計是否安全。

44 如何做好模型與造景的審查？

　　模型與造景常會吸引觀眾合影留念，因此要從觀眾的視角檢視所有細節。

　　模型與造景的製作始自於一張概念性的設計圖或照片，之後隨著討論的逐步深入，愈來愈多的細節逐漸呈現，而至定案確認；由於模型與造景的製作往往所費不貲且不易修改，因此務必要在動手製作前確認好細節，同時隨著製作進度的推進，持續確認各個部分、各種細節的正確性，以免發生難以挽救的錯誤。

　　製作前的資料收集與考據當然不可或缺，然而即使有老照片與文獻為憑，許多細節還是需要製作者自行添加與調整，例如：雖有30年前老式電話亭的照片，但製作時卻無詳細尺寸可資參考，只能參看照片中人物與話亭的比例來揣摩尺寸，至於色彩，雖然照片中話亭為紅色，但照片已有些許褪色，因此製作時究竟要塗上哪種紅色油漆又得費心揣摩。又如，要製作古書上所繪的建築斗拱，書上雖有標註尺寸但卻是古代的度量尺度，還得先查閱文獻後進行換算。如何決定這些不得不自行添加的細節，乃在於策展人對於展示的詮釋，若是藝術性質濃厚的展示，那麼模型的細節應可增加一些浪漫元素，若是兒童展示廳的模型，則可添加一些童趣的設計，讓小孩更願意親近。

　　除了製作細節需仔細確認外，模型與造景定位安裝後給予適當的照明，則是令展品更加美觀、精彩的關鍵，目前觀眾自拍與上網的風氣盛行，精美的模型與造景常是留影之處，若能幫助觀眾拍出美麗的照片，也會是展示的另類行銷。

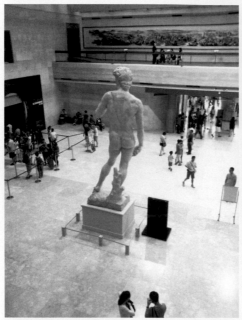
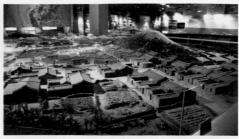
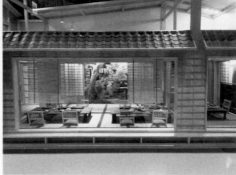

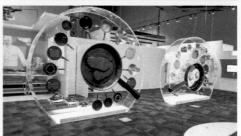

1	2
	3
4	5

①大尺寸的模型氣勢驚人，是吸引觀眾的利器。
②大尺寸的造景應有足夠而均勻的照明。
③展出的袖珍藝術模型，需細心的加上合宜的照明，讓每個細部皆能清楚看見。
④設置模型時應有適當且美觀的防護，而非一個臨時性質的圍欄。
⑤特意安排的放大模型，以吸引觀眾合影留念。

45 如何做好文物上架作業？

　　文物上架是看似簡單但實則複雜的作業，在「把文物放進展櫃」前有一連串的準備作業。

　　在展示設計階段所完成的文物清單，其中註記了每件文物的編號、尺寸、重量、狀況、提供者、展出櫃位、文物照片與展陳時固定的方式，在展場接近完成之時，策展人應依據清單、針對展陳文物的每個櫃位，確認其製作細節是否能配合文物所需，例如：櫃子尺寸是否配合文物大小並具適當安全措施，照明燈具的安裝位置是否能彰顯文物之美，同時不會危害到文物安全，固定文物所訂製的支撐架是否都吻合文物外觀輪廓，固定文物所使用的五金扣件是否會傷害文物，文物說明牌的設計與製作等。

　　當定下文物上架日期後，策展人一方面要確保展櫃施工進度確如預期，一方面則要安排文物運送到展場以及上架作業的時程，寬估工作時間是比較保險的做法，因為文物上架作業細節甚多，耗時會比預期要更久。將文物上架作業委由有經驗的人員來執行，是確保工作品質的良方，策展團隊也應派出文物維護專長的人員加以監督。

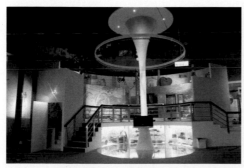

1 | 2
　①將文物放在透明地板下雖是一個創意的手法，但需注意安全性。
　②將文物放在檯座上是最常見的手法，然而需注意文物擺置的次序與位置，以呼應展示內容的敘事邏輯並創造美感。

當展出文物有特殊條件或限制時，需要策展人特別的注意，例如，一架龐大的飛機要展出時，則其運送與上架作業要在製作階段初期、展廳仍是空曠時進行，否則當其他展品就定位後，根本無法將飛機搬進展廳；若是價值甚高體積又小的珠寶或古董，那麼恐怕得全程有保全人員在側，以免發生文物遺失之憾事；一些狀況脆弱的文物，在開展後更需持續監測環境條件，以免展覽結束後文物受損。

　　無論文物數量多寡，上架作業完成後需現場清點一遍文物以資確認，同時審視每件文物的位置與固定方式是否安全無虞，一一拍照留下記錄是必要的，因為這可在開展後發生狀況時回溯最初情形；不論展期長短，更需定期前來巡視，以確保文物的安全無虞；台灣博物館界曾發生過一件國外文物受損的著名案例，原因在於展廳天花板微量而持續的漏水，且恰好滴在文物上，由於水量極少因此展期中沒有及時發現，等到撤展時才發現損傷，但為時已晚。

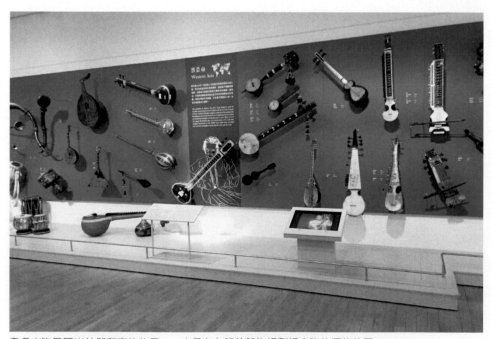

眾多文物呈現出井然有序的效果，一定是在上架前就先規劃好文物的擺放位置。

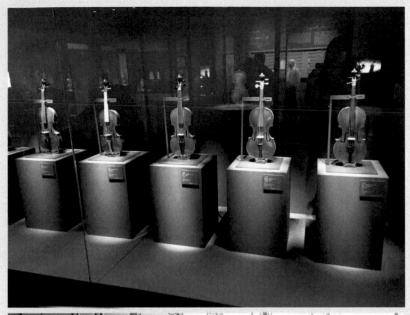

<div style="text-align:left">1
—
2</div>

①擺置在恆溫恆濕展櫃中的珍貴文物，需長期監控文物狀況。
②現址展出的大型文物，觀眾的參觀動線只能遷就現場條件，因此如何設置清楚
　的說明是一大重點。

打開大門

面對大眾的開放營運

是時候該打開展場的大門讓觀眾進來了，你會覺得如釋重負？覺得充滿信心？覺得忐忑不安？還是擔憂不已？保持冷靜，理性面對所有問題，這是你最佳的解決方式。

46 何謂「開放營運」階段？

　　開放營運階段是公開展現策展成果並接受檢驗的階段；從展示完成、開放參觀之後，到展期結束、閉幕為止，此階段的基本要務為：妥善維持展示營運的良好品質，同時接受大眾的檢驗。

　　到了開放營運階段，或許策展人覺得工作終於完成──其實尚未──展示開放參觀後，許多先前未發現的問題會逐漸顯現，例如：互動式展品的操作說明需要再加大尺寸，不然觀眾老是沒看到而操作錯誤；或是某個文物展示櫃的縫隙過大，兒童會把手指頭伸入，因此需要將縫隙補滿；或是操作把手觀眾太難扳動，需要調整鬆緊度等等。所以除了正常展示效果的維持外，因應觀眾的參觀狀況，適度的調整展品，或是加上適當的警示或提醒的標示，也是需要注意的。

📖 一般的特展

　　如果展期只有數個月，且互動式展品不多也不複雜的話，可以逕行開放營運，但是必須每日有展示維修人員巡查檢修，以維持展示品質。

1 | 2　①觀眾伸手可摸到模型，因此要加上「請勿觸摸」的告示牌。
　　　②為避免觀眾的破壞，因此在模型之前加上低矮的圍欄。

📖 常設展示

常設展示廳的造價通常高達數千萬元，且開放的展期可能長達10年，因此在正式開放參觀前，應控留數週時間以進行試運轉，例如，兒童展示廳可邀請幾個班級的小學生前來參觀，並透過觀察參觀行為或散發問卷、進行訪談，了解觀眾的參觀心得，並在正式開展前就先進行缺失的改善。試運轉所邀請的觀眾族群，應依據展示的目標觀眾設定，或是邀請展示領域的專家，發掘出展示的缺失，同時提早改善。

📖 互動式展品佔大多數的展示

觀眾的公德心其實非常有限，尤其是兒童與成群的學生，對展品的破壞力往往超乎想像，特別好玩的互動式展品，通常會因觀眾頻繁甚至暴力的使用，而需要密集的維護與修繕，有時還會因損壞而引發安全疑慮。因此，若是工作時程允許最好控留試運轉的時間，以邀請團體觀眾參觀的方式，觀察展品被使用的狀況，同時可對觀眾作參觀心得調查，預先發現問題同時做必要的展品調整，可預防開放營運後問題的發生。

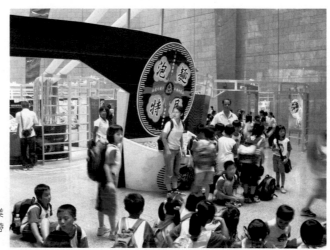

展場中爆滿的觀眾代表著好的業績，同時也會為展示維修人員帶來極大的壓力。

47 開放參觀後如何維持展示的最佳狀態？

　　一個展示最佳的狀態，往往存在於剛完工、但還未開放參觀時，要長期維持最佳狀態需要耐心與細心的持續關注。

　　展示開放參觀後，即開始進入耗損、故障與毀壞的階段，燈泡會不亮，電腦會當機，手把會脫落，投影機會故障，玻璃會髒汙，就連靜態展陳的文物也會蒙上一層灰塵；因此需要持續監控展示的狀況，並作適當的處理、清潔與修復，好讓觀眾不管何時來參觀，都能欣賞到同樣品質的展示。

　　開展後的基本要務有二，一是定期的清潔（甚至包括消毒），觀眾「手到」之處是清潔重點，特別是玻璃櫃上總有許多指紋，在燈光的照射下會份外明顯；二是定期的巡查與及時的修護，開展後應安排有維修人員負責每日的巡場與維修。如何迅速的修好展品是開放參觀階段最大的挑戰，而關鍵則在於：在展示設計與製作階段能否考量到後續維修。

　　以一個被頻繁操作的互動式展品為例，若要能迅速修復回到完好狀態，那麼在設計階段就需將其組成構造設計得簡潔而無多餘部分，製作時則需製造得堅固耐用，一些關鍵零組件如：把手、按鍵、齒輪、燈泡等應存有備品，此外在展示驗收階段應由製作廠商辦理維修教育訓練，詳細講解展品的構造與維修方法，如此一來維修人員在展品損壞時即可加快修復的速度。

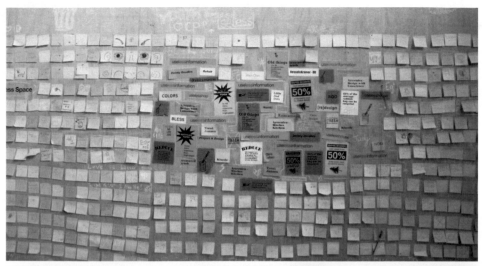

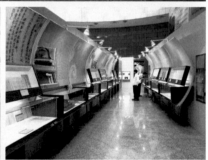

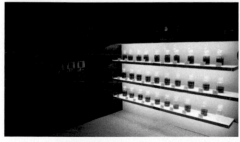

①觀眾在便利貼上寫下留言然後貼在牆上，此種設計需要有工作人員每日巡查，維持張貼文字的秩序。

②水泡牆需注意潮濕問題，同時維持水質的清潔。

③成排的玻璃櫃需要每日清潔擦拭。

④每天釀一罐葡萄酒，持續數周並公開展陳，以便讓觀眾觀察到釀酒時的持續變化；此種設計需要人員每日增加釀酒罐。

⑤需要有解說人員持續在旁講解的展示，人力費用也要列入成本中。

1	
2	3
4	5

48 如何面對外界的批評與指正？

　　展示開放營運後，全世界的人都可以來批評！

　　所有的策展人都必須體認到：當展示對外開放後，每個人都有批評的自由，不管他對於展示的了解是來自於實地參觀、網路傳言、媒體報導或僅是聽別人描述。以筆者任職的博物館來說，設有觀眾意見卡機制，觀眾可以寫下他對博物館展示的任何意見，而本館收到後會分發給相關人員，並規定在三天內必須回覆。當收到正面的讚美時，一陣飄飄然是不可避免的，但當收到的是毫不留情的批評或嚴厲的指正時，往往很難叫人心平氣和，甚至讓人滿腹委屈。

　　建議以理性、客觀而謙虛的態度來面對批評；冷靜的檢視一下展示，看看是否真有批評中所指的現象，如果有，那就思索如何改進，若發現要修改為時已晚，那就留待下次策展時提醒自己不要犯同樣的錯誤，如果沒有，那就恭喜自己又通過了一次考驗。

因為觀眾意外的多，造成隨展活動的材料包缺貨，活動一度停辦，結果引起民眾的來信抗議。

可以在展場放置一本留言簿，讓觀眾寫下他的觀展心得與意見。

後記
著手開始策展吧

了解整個策展過程的眾多關鍵後，策展的初學者一定會問道：該如何培養策展的能
力呢？這也是我當年初入展示領域時心中所懷的疑問，以下是筆者的建議。

49 策展人需要具備哪些能力？

「我要如何夠格成為一位策展人呢？」

台中科博館的創館館長漢寶德先生，曾在博物館學季刊上討論過相關議題，他的結論是：成功的策展人需要有「雜學」，也就是對於各式各樣的事物都要有學習與涉獵的熱誠，而他理想的典範就是科博館生命科學廳的策展人葛登那先生。

當然，對於展示的初學者來說，談到前輩典範是高不可攀且遙不可及的，不過只要從基本功鍛鍊起，能力是可以逐步成長的，總有一天你也能成為達人或大師。策展人必備的基本功如下：

📖 流暢的書寫能力

策展的工作中涵括了大量的文字資訊處理，包括：撰寫策展計劃、編撰展示內容、撰寫說明文字，編輯文宣品與隨展專刊，網頁內容的規劃撰寫，甚至寫新聞稿等，這些工作都需要良好的寫作能力，而且要寫得言簡意賅、淺顯易懂；不斷的撰寫與修改，是唯一的良方。

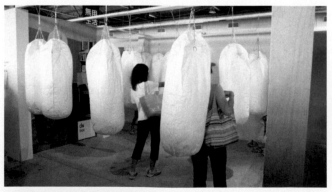

以拳擊沙袋為發想概念的展示，頗富創意。

📖 良好的組織能力

　　策展事務既多且雜，涉及的工作人員又多，因此策展人的思考必須清晰而有條理，可以將各種事務、人員與工作安排得井井有條，並推動使其上軌道運作，同時協調其間的差異，讓大家步調一致，以避免工作亂成一團的窘境，甚至人員間因意見不同而發生爭執。

📖 基本的美學能力

　　好的展示除了豐富有趣的知識內容外，許多細節都跟美學與設計領域有關，包括：展場的空間設計、展品的造型設計、說明圖板編排、色彩計畫、照明設計、模型佈置等，策展人要有基本的審美能力，可以辨別設計的好壞美醜，方能在每次的討論與決策中作出正確的選擇，特別是由於手機的普及，現在的觀眾多會拍照留念甚至打卡上傳，如果展示看起來「很醜」，也會喪失吸引力並影響到觀眾的評價。

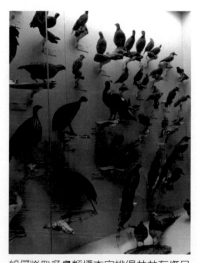

如何將眾多鳥類標本安排得井井有條且饒富美感，有賴策展人的美學修養。

📖 基礎的讀圖能力

　　在展示設計與製作階段，策展人與廠商的溝通乃是建立在各式各樣的圖面上，雖然輕鬆易讀的電腦3D透視圖現在大行其道，但是標準的施工圖面仍是基本要件，更在製作階段扮演重要角色，因此策展人需有一定的讀圖能力，否則如何了解展示並掌握重點。

📖 良好的情緒管理

策劃展示是個龐雜且漫長的過程，需接觸許多人士，統整來自各方的意見，並驅策別人依照自己的意見做事，又需處理許多種不同的設計與製作作業，同時還不斷有各種或好或壞的影響因素發生；因此策展人需有高度的抗壓性，能在壓力下仍親切的待人接物，且耐心又耐煩的逐一解決問題，否則很可能還沒開展，策展人不是失眠、生病就是落跑了。

📖 豐沛的感性能力

展示中如果缺乏感性的成份，那就如同百科全書一般，只是知識的排列，展示是說一個動聽的故事，如同導演一部電影般，策展人要在其中加入好奇、有趣、活潑、懸疑、驚奇、幽默等等成份；感性的培養，有賴策展人平時對於藝文與各種知識的涉獵和欣賞，多去接觸和了解不同的人們、不同的地方、不同的時間裡發生的各種事情，有助於在策展人腦中建立一個資料庫，在構思展示的內容與手法時可以取用。

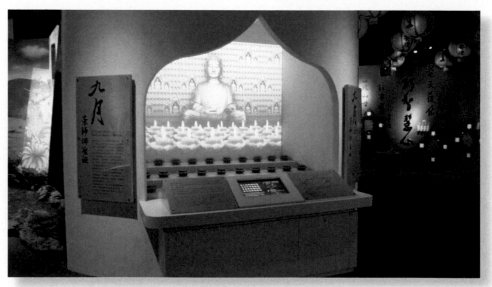

少見的題材——宗教性質的展示，值得參觀學習。

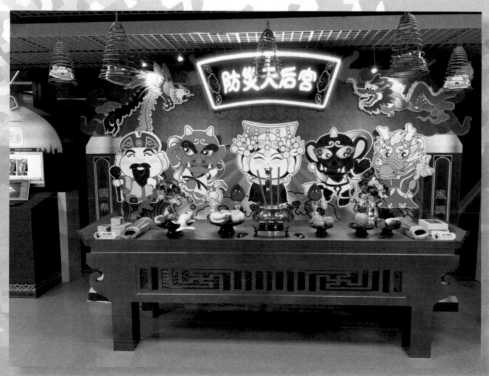

將媽祖救苦救難的意涵，轉化為防災科技中防護的寓意，頗具創意。

50 如何開始第一次策展？

　　凡事總有第一次，而第一次的工作經驗與工作成果若是不錯，那會給予人很大的信心，再繼續從事策展工作。

　　面對第一次，筆者有幾個建議：

📖 盡量選擇熟悉的展示主題

　　如此一來你會有較多的信心與資源，例如：你會認識相關的專家學者，對展示內容有一定的了解，你知道如何找到展示的資料。

📖 不要過度重視別人的錯誤

　　人非聖賢，因此犯錯是必然的，策展過程中最常發生的就是設計廠商或製作廠商沒把事情處理好，或是不斷的拖延進度，策展新手往往會因此而瀕臨崩潰或抓狂；此時，與其將注意重點放在責備錯誤上，不如將心力放在如何改正錯誤與克服問題，這樣不僅你工作得比較愉快，跟你一起工作的夥伴與廠商也會比較愉快，而愉快的工作氣氛正是克服困難所需要的。

📖 保持正向的心情

　　策展工作的漫長、巨大壓力，有時即使是老鳥都會受不了，更何況是新手？但是，無論遇到何種狀況，保持正面的心情都是必要的，要告訴自己，問題總會解決的，展示總會開幕的，問題的發生總是無可避免的，一定要正向面對壓力，如此才能讓保持有良好的工作情緒，同時也更有創造力以解決所遇到的問題。

📖 接受改變

　　策展過程中由於會遇到各式各樣的狀況，因此往往需要持續的改變與修正，例如，改變展示的內容，改變展示的手法，改變展出的文物等，甚至改變展出的

日期、展出的地點。面對這些一直不斷出現的改變，要視之為必然，而不是將其視為不速之客，這樣可以讓你的情緒平穩、工作也做得更好。

　　策展過程中會發生的問題，當然不止上述的50個問題，但是本書暫時先說到這裡了，第51個之後的問題與答案，就有賴你的發掘與努力了。最後，祝福你與你策辦的展示，一切順利！

你可以在策展的任一階段翻開這份檢核表，順著一個一個的問題仔細思考是否有所遺漏，以及是否做了正確的判斷。

策展的檢核表

接到任務

誰指派、或提出、或發起策展的任務？

你了解此次策展所要達到的目標或要求嗎？有什麼是一定要達成的？

這個策展任務最大的限制是什麼？

展示的主題是什麼？你熟悉嗎？有多熟悉？

展示是為某個特定對象而辦嗎？他們是誰？為什麼是他們？

展示是為某個特定議題而辦嗎？為什麼要舉辦？

策展時你必須聽命於誰？

展示提案

何時要完成展示提案、邁進下一階段？

你確定能夠獲得的經費與資源有多少？來自於何處？

你不太確定、但可能會有的經費與資源又是多少？來自於何處？

策展人需要去募集經費與資源嗎？還是有其他人負責？

這些經費與資源什麼時候可以確認、可以到位？

有多少內部的同事會和你一起工作？

有多少外部的支援人力，例如：學者、專家、博物館員等，和你一起工作？

展示的開幕日期設定為何時？有延期的可能性嗎？

展示的地點為何？有相關的場地資料嗎？如圖面與照片。

是特展還是常設展示？有移展或巡迴的需求嗎？

展示的主角是文物嗎？文物是誰的？

大致上要展出多少件文物？文物的狀況如何？有特別棘手的情況嗎？

因展出文物而產生的成本概估有多少？

你覺得誰會對這個展示有參觀的興趣？誰是主要的觀眾？

展示規劃

何時要完成展示規劃、邁進下一階段？有延期的可能性嗎？

要完成展示規劃工作需要多少經費？

展示提案階段的評估你都確實完成了嗎？確認目標與可行性了嗎？

你對此次展出的想像為何？盡量想清楚、描述出來。

在腦海中把你所想像出來的展示放進展出場地中，再想想，適合嗎？

展示的確切檔期為何？真正定案了嗎？

展示地點真正定案了嗎？已獲得詳細的場地資料嗎？曾去現場勘查過嗎？

展示的內容資料從何而來？來源你能夠掌握多少？

你對展示相關內容的學習程度如何？了解多少？

有哪些展示內容相關的學者、專家？有哪些人士你可以接觸與請教？

誰來寫展示的說明文字？誰來審查？如何審查？

有哪些圖片、照片與影片資料可供展示之用？

展示中一定需要哪些圖片、照片與影片資料？來源為何？取得時需要權利金嗎？

誰能夠拍板定案、真正決定展示內容？

展示的內容是否有敏感或爭議之處？是否會引發某些人的不滿或抗議？

展示的內容是否是教育性質較重？還是商業性質較重？

挑選展出文物時，你的原則為何？有何限制？有何需要特別彰顯之處？

因展出文物而產生的成本仔細估算有多少？

規劃完成的展示內容符合先前所設定的展示目標嗎？

展示的贊助者是誰？他們重視什麼？不喜歡什麼？

展示設計

何時要完成展示設計、邁進下一階段？有延期的可能性嗎？

是否釐清能接下展示設計案的承商，應具備何種專長或能力？

有認識的展示設計廠商嗎？可以跟他們聊聊。

展示設計的預算有多少？有追加或追減的可能嗎？

要透過何種程序來選出設計廠商？雙方要簽署的合約呢？

你對展示設計的想像為何？翻閱各種展示與室內設計的案例圖片，找出盡量接近你心目中模樣的案例，收集起來拿給展示設計師看。

你會閱讀設計與施工圖面嗎？如果不太會，趕緊去學。

你預估展示的觀眾人數會有多少？平均每一天會有多少？

來參觀的多半是散客？還是團體觀眾？

展示內容的圖文數量有多少？數量很多嗎？需要特殊的方式來展陳嗎？

規劃要展出的影片數量有多少？數量很多嗎？需要特殊的方式來展陳嗎？

規劃有互動式展品嗎？主要的觀眾是大人還是小孩？需要特殊的方式來展陳嗎？

規劃有動態或靜態模型嗎？數量很多嗎？比例與尺度為何？希望達成的效果為何？與觀眾的關係為何？可不可以觸摸？

規劃要展出的文物數量有多少？數量很多嗎？需要特殊的方式來展陳嗎？可不可以觸摸？

展示的照明如何安排？有特殊的需求或限制嗎？

展示的地板鋪面如何安排？有特殊的需求或限制嗎？

展示的設計是否真正符合展示場地的特色？且考量到其限制條件？

誰來審查展示設計？審查程序如何安排？

誰來驗收展示設計？驗收程序如何安排？

展示的贊助者是誰？他們重視什麼？不喜歡什麼？

展示製作

何時要完成展示製作、邁進下一階段？有延期的可能性嗎？

你是否清楚能接下展示製作案的承商，應具備何種專長或能力？

有認識的展示製作廠商嗎？可以跟他們聊聊。

展示製作的預算有多少？有追加或追減的可能嗎？

展示設計承商與展示製作承商，是同一家、還是不同的廠商？誰來監造？

施工過程是否會影響到展場周遭地區？如何管理？誰來管理？

要透過何種程序來選出製作廠商？雙方要簽署的合約呢？

誰來負責說明圖板的審查？要花多少時間？審查幾次？

誰來負責影片的審查？要花多少時間？審查幾次？

誰來負責互動式展示的審查？要花多少時間？審查幾次？

誰來負責模型與造景的審查？要花多少時間？審查幾次？

何時可以開始作文物搬運與上架作業？誰來負責？展場要完工到何種程度？

展出的文物要去何處搬運？運送時有特殊要求嗎？

有特別龐大、或沉重、或脆弱的展出文物嗎？在哪個時間點應該要先進展場？

依據設計圖說施工時，曾發現需要修改設計之處嗎？會因此而變動預算嗎？設計廠商、製作廠商與業主該如何協調與處理？

策展人能夠經常到現場查看施工狀況嗎？

施工過程有做適當的記錄嗎？誰來記錄？

誰來驗收展示製作？驗收程序如何？

完工的展場安全性如何？展品與文物安全嗎？觀眾安全嗎？

所有的設備都依據開館營運的時間要求，做好設定了嗎？

是否要進行試運轉？找一群觀眾或是幾位專家，先來審視與檢查完工的展場有哪些缺點呢？

開放營運

展場何時正式開放參觀？有延期的可能性嗎？

會有開幕典禮嗎？誰來辦理？有哪些人士你務必要邀請？

展場開放後需要有人員在現場駐守管理嗎？若有，需要幾位？需有特定能力嗎？駐點在展場的哪個位置？

誰負責展示維修？可用的人力有多少？巡查的方式為何？有特殊需求嗎？

誰負責展示的清潔？可用的人力有多少？清潔的方式為何？有特殊需求嗎？

要進行觀眾意見收集或展示評量嗎？誰來做？如何進行？

觀眾若有意見或建議，該如何因應或改善？

若要局部改善或調整展示，有相應的經費嗎？

展場開放後若有緊急狀況，誰來處理？如何處理？

展示何時閉幕？

展示閉幕後展示品如何處置？

附錄

國外策展案例

桂雅文提供

誰是觀衆

團體觀眾，會來博物館是基本盤，能吸引家庭觀眾數量多的博物館，設施必然是完備且能為攜家帶眷出門很不容易的觀眾群著想。

家庭觀眾，在意一起度過的時間是值得的回憶。

學校校外教學。孩子是被動的，執事帶領老師的態度，決定他們
參與的深淺度。策展人能透過教育推廣活動設計和不同觀眾再一
次互動。

「環境、環境、環境」，我們在博物館廳裡聽到的故事更有脈絡線索、更多真實的存在感。

參觀完間諜博物館，帶著間諜的兩撇鬍子出來，還不捨得卸下間諜身分。

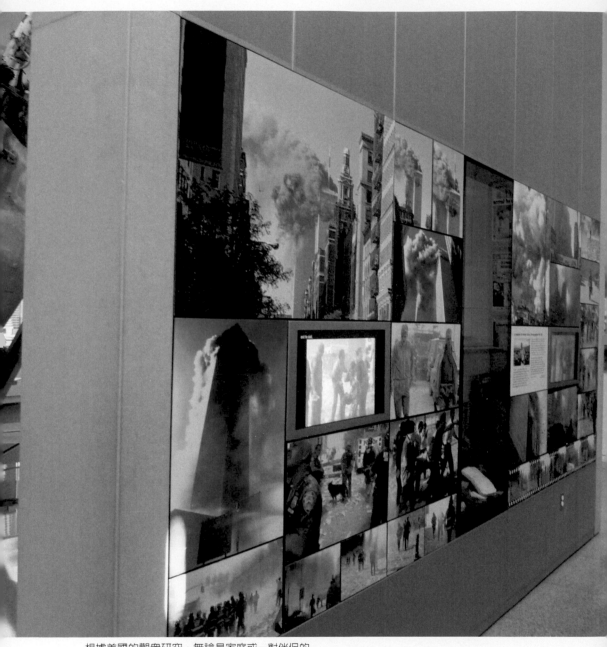

根據美國的觀眾研究,無論是家庭或一對伴侶的
休閒活動,女性是選擇前往博物館的決定者。

單身，追求生活品質、受過高等教育的女生，
是博物館的中間份子。

國際觀光客，一直是台灣休閒與文化產業努力
目標與課題。

展示手法組成

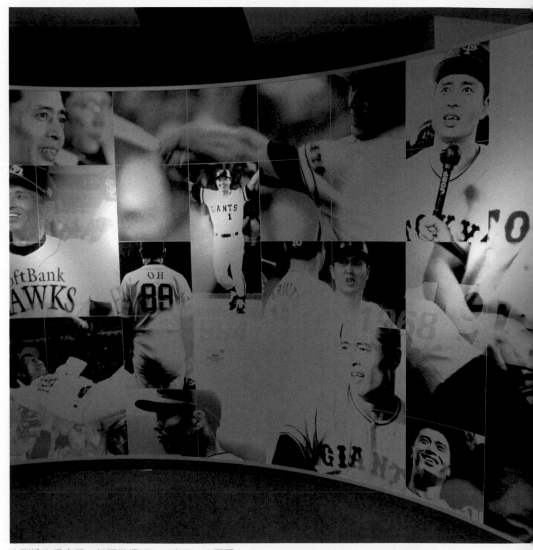

大型輸出很容易，但要做得好，不容易。本圖看
得出閃避梁柱，利用弧度拉出一個用影像敘事的
展面，策展人挑出精采與精準的寫真力道，交代
王貞治棒球人生，非常到位。

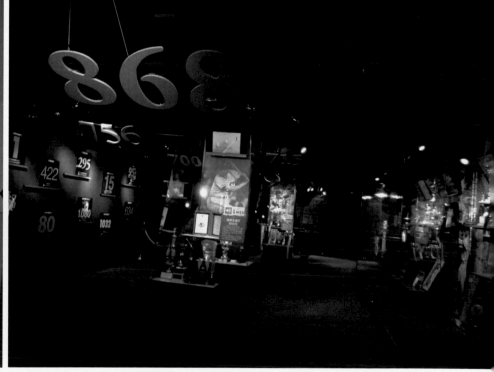

清晰可見，環繞圈型動線配置，運用舞台效果全區暗下來，
再局部打光，凸顯王貞治打出868支全壘打的紀錄。展示區
牆面視覺上下幅度拉很大，上做到屋頂，下靠近地板，展示
物件數量多、訊息密度高。

重製歷史街屋屬於造價高的展示方法，多用於常設展，因為保證觀眾喜歡，至今仍是展示法寶。圖中
紐西蘭奧克蘭博物館，把時代街景光線感也表現出來。

策展人常常為展出內容能否張羅到好影片來說故事而傷腦筋。有了影片,再為如何呈現費思量。圖中是紀錄片搭配展示圖文的做法,安排在角落牆面,稍微減輕聲音是否干擾參觀和燈光的問題,如此作法也更靠近理想中的劇場。

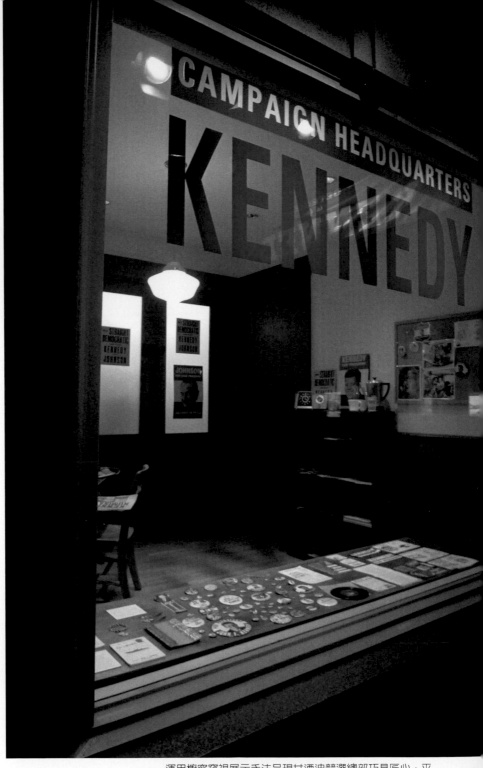

運用櫥窗窺視展示手法呈現甘迺迪競選總部巧具匠心，平台上甘迺迪競選總部時的文宣系列一字排開，1960年代發生的事件，收藏品完整程度之高，讓人羨慕。有歷史意識，文物收集就容易許多。

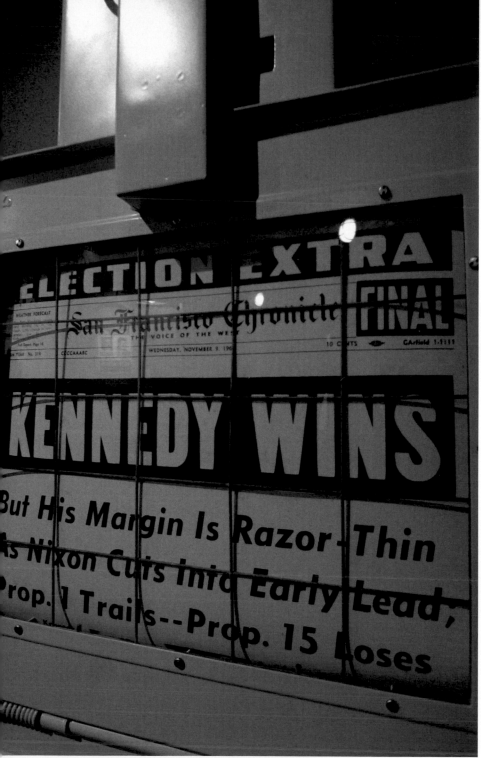

如何處理勝選的消息或歡愉？甘迺迪博物館取代熱鬧喧鬧
的揭曉方式，善用美國街道上投錢就能打開取一份報紙的
售報箱，瞥見甘迺迪勝選頭條新聞，展示極具巧思。

提到展示方法，時光膠囊是處理時間特色的強烈
手段，透過玩具似乎就能讀懂從文化到經濟、從
個人到家庭，紐西蘭社會的樣貌。

第一次在博物館看到漫畫，很興奮。原來是紐西
蘭奧克蘭博物館的策展人，以超大幅連環漫畫，
訴說紐西蘭原住民傳說與神話，吸睛又易懂。

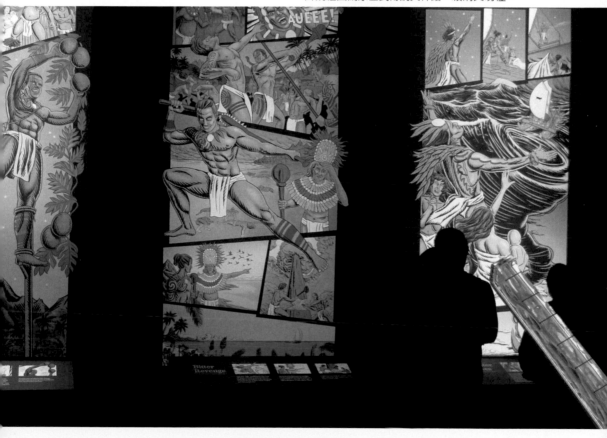

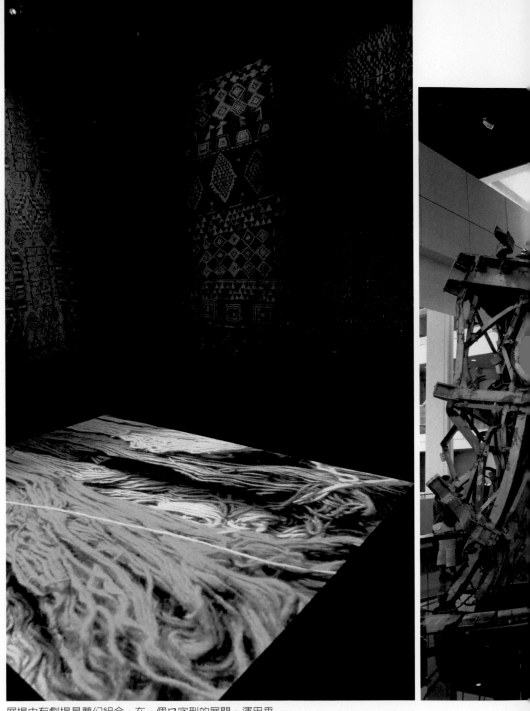

展場中有劇場是夢幻組合，在一個ㄇ字型的展間，運用垂
掛壁面展示真實地毯，並大膽運用中間空地當成投影劇
場，瞭解原料到製成的過程。原來，大館也是要省錢、省
空間，法國布利碼頭博物館的創意，展示效果驚艷！

敏銳度很高的策展人為911事件展區,收集到變形的建築結構已屬難得,背景以全世界報紙的頭條報導鋪成,景觀因達成度困難而更加動人。攝於美國華盛頓新聞博物館。

入口意象

在不干擾建築整體美感的權衡之下，大型視覺輸出協助展覽行銷，是最大面積的說著：
「歡迎光臨」。

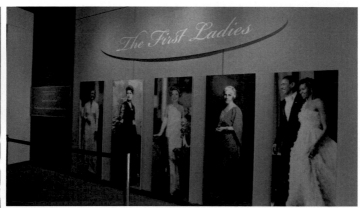

美國歷史博物館中人氣指數相當高的第一夫人展廳,由入口處還有人龍可見一斑。以一比一的照片,歷代第一夫人親自迎賓。

波士頓MIT博物館的機器人特展,以牆整展版式告知特展訊息是最常見的作法。

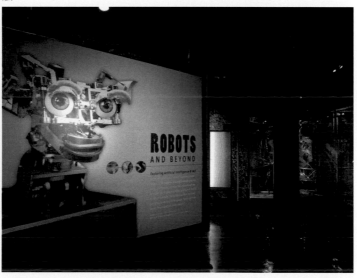

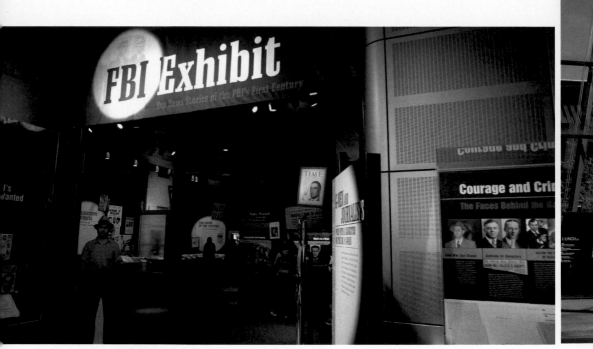

「人」最能吸引人，入口用人作為吸引標地物，
這是美國中情局（FBI）展區。長大後要當偵探
或幹員是很多美國年輕人的夢想職業。

如果到巴黎只能有一個參觀選擇，推薦去布利碼頭博物館。玻璃圍幕，下方入口處，先要通過安檢隨身包，進入後先穿越花園，才正式入館。

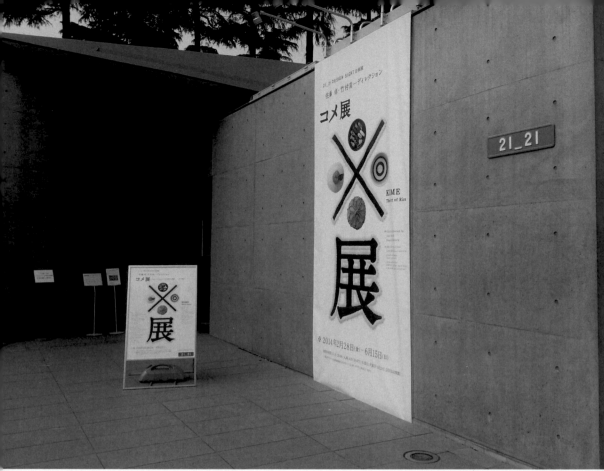

東京2121設計博物館,建築語彙是布的折口,安藤忠雄的招牌清水混凝土外觀,素直簡約,大門入口前的招牌與海報,揭示這裡是展覽的入口。

在日本常能發現漢字之美與創新。這裡是日本民藝館——工藝大師柳宗悅故居,入口海報裝框,呈現表裡一致的質感,從入口就有力量讓人安靜下來。

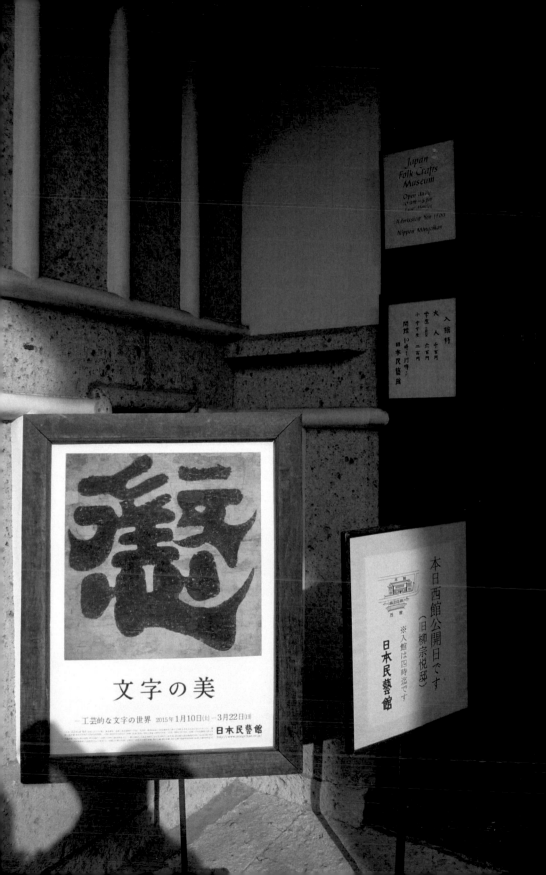

破題展示

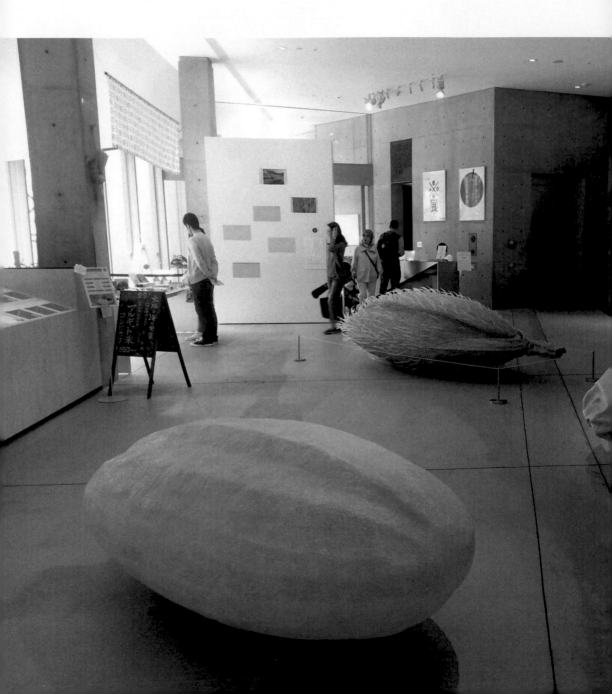

東京2121設計博物館，年度特展「米展」。原本微小的三種米的樣態，放大到超過人的體積，不容許忽視，動線必須從中間穿越形成，盼望觀者從新角度看待「米」。

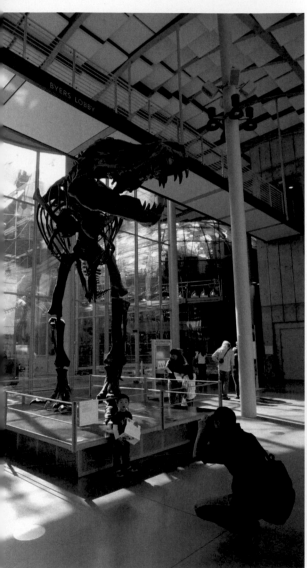

新建的舊金山加州科學院（The California Academy of Sciences），到美國西岸一定要去造訪的館。大廳以恐龍和鯨魚，海陸最大的生物骨骼為全館破題。策展人常希望有超大量體積與有重量的展物，營造雄偉感受，讓觀眾發出「WOW」聲的驚嘆，而破題展件背後的哲思，也是判定策展團隊功力和內行人打分數的查核點。

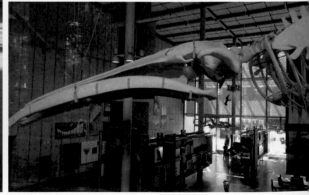

甘迺迪博物館購票後，大廳稍後約集客10～15人，由導覽人員引領下步入展區，破題展示是甘迺迪競選總統場景，助選員服裝至今仍有時尚氣息，說明波士頓人品味不一般，也暗示了甘迺迪既是萬人迷又是個非凡家庭出身的總統候選人。館內大方放送獨家影像，完全不禁止攝影。

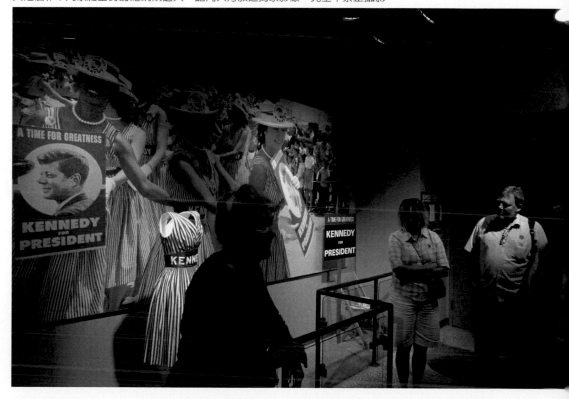

解說牌種種

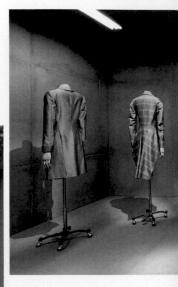

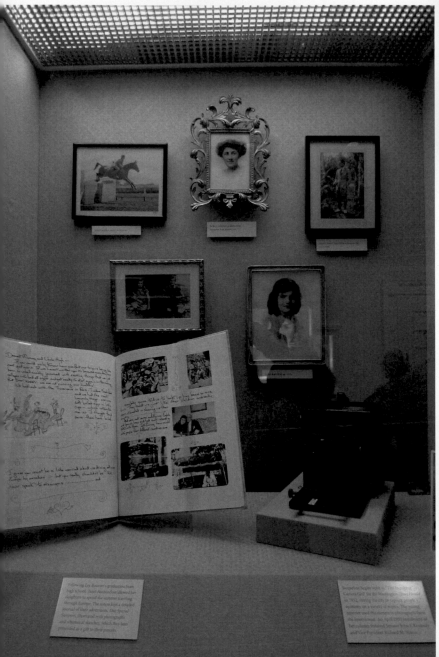

〔文字書寫方式〕

美國的通則為：標題不超過16個字，說明文不超過60個字。圖中箱型展示，解說牌是傳統正式的做法。甘迺迪夫人賈桂琳的塗鴉筆記、兒時照片、祖母（鑿花金框者與右上黑框者）與父親照片，左上是大學時代馬術練習英姿，右下是首任記者時所攜帶的照相機。解說牌位在斜面上，有助於閱讀，且更符合使用輪椅代步者的視線高度。

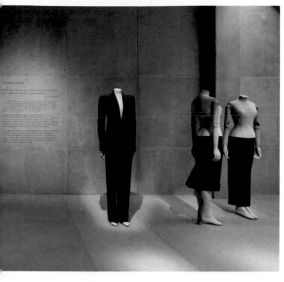

〔引言方式〕
倫敦「V&A野蠻的美麗（Savage Beauty）」特展，
亞歷山大・麥昆（Alexander McQueen）為「野蠻
的心」（savage mind）引言：「你一定要知道規
則是什麼，學會是為了打破規則，這才是我存在的
意義。」

〔故事方式〕
當立茲獎攝影展示區入口，2003年的得獎作品——唐・巴特雷弟（Don Bartletti）「恰帕斯的騎馬
童」，捕捉到馳騁於馬上孩童燦爛笑容。唐深入墨西哥報導父母已經偷渡移民到美國的兒童，當他坐
在回美國的貨運火車上，突然，看到衝破樹林的快馬上一雙男孩女孩，拼命奔馳。唐一眨眼拍下孩
子消失前的表情，他們正冒著生命危險，想要跳上火車去尋找他們在美國的父母親。唐說：「希望
是生命力最動人的想像，無論身處在多危險多窮困之中。（It gives people a sense of joy and hope
among such poverty.）」

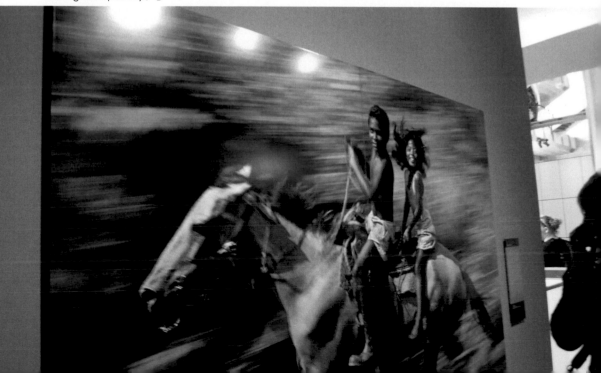

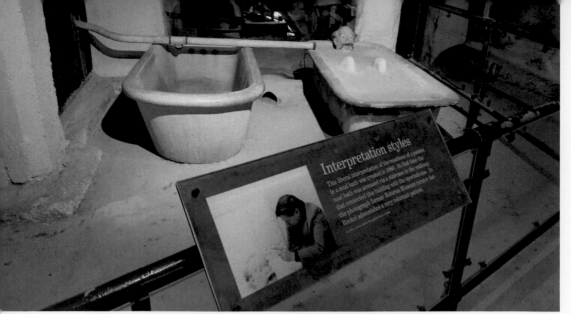

〔設計師解說方式〕

這個展示解說牌，居然是設計師說明「我為什麼採用這樣的表現風格」。

紐西蘭羅托魯瓦以觀賞地熱景觀聞名，英國人腦筋動得快，來此經營溫泉養生園區，萬萬沒想到整棟房子下方的療浴設施也都保留了下來。你會在觀眾可能遺忘又陰暗的地下室，如何展示100年前的SPA呢？這展示太有趣了！運用了真實的環境與動線，加上燈光與聲音，選擇幽默的方式，看看泡泥漿有多享受！

〔設立說明牌架方式〕

讓整間客廳成為展示內容，若到處放解說牌就破壞氣氛，解明架的高度、字型、字級、字數，灰白底色是最不搶戲且適合閱讀的選擇。

This wall

Henry Sargent
American, 1770–1845

The Tea Party, about 1824
Oil on canvas

In the early 1820s, artist and entrepreneur David L. Brown showed *The Dinner Party* (at the other end of this gallery) for a 25-cent fee—no small amount when even skilled laborers like carpenters and masons made about $1.50 a day. The display made money, so Brown commissioned *The Tea Party* as a sort of sequel. Brown then toured the paintings together; one Boston newspaper called them "delightfully painted … with the most minute fidelity." Both paintings probably show rooms in the artist's own house.

Gift of Mrs. Horatio Appleton Lamb in memory of Mr. and Mrs. Winthrop Sargent, 1919 19.12

Left wall, top

Thomas Doughty
American, 1793–1856

Mountain and Lake, 1834
Oil on panel

〔說明文方式案例〕
由此解說牌來看一些基本動作：齊頭不齊底、作者正體粗黑、畫作的名稱斜體。
文本下方用小兩級字體說明捐贈展品的捐贈人心意，也許值得我們學習。

〔解說牌的解說牌〕
東京江戶以模型展示享譽世界博物館。作為詮釋東京歷史重地，為貼心兒童觀眾而製作的「卡哇依版」解說牌，加強親子互動。

釀生活30　PH0191

 策展的50個關鍵

作　　　者	李如菁
責任編輯	徐佑驊
圖文排版	楊家齊
封面設計	王嵩賀

出版策劃	釀出版
製作發行	秀威資訊科技股份有限公司
	114 台北市內湖區瑞光路76巷65號1樓
	電話：+886-2-2796-3638　傳真：+886-2-2796-1377
	服務信箱：service@showwe.com.tw
	http://www.showwe.com.tw
郵政劃撥	19563868　戶名：秀威資訊科技股份有限公司
展售門市	國家書店【松江門市】
	104 台北市中山區松江路209號1樓
	電話：+886-2-2518-0207　傳真：+886-2-2518-0778
網路訂購	秀威網路書店：http://www.bodbooks.com.tw
	國家網路書店：http://www.govbooks.com.tw
法律顧問	毛國樑　律師
總 經 銷	聯合發行股份有限公司
	231新北市新店區寶橋路235巷6弄6號4F
	電話：+886-2-2917-8022　傳真：+886-2-2915-6275

出版日期	2016年9月　BOD一版
定　　價	450元

國家圖書館出版品預行編目

策展的50個關鍵 / 李如菁著. -- 一版. -- 臺北
市：釀出版, 2016.09
　　面；　公分. -- (釀生活；30)
　BOD版
　ISBN 978-986-445-135-7(平裝)

1.藝術行政 2.藝術展覽 3.問題集

901.6022　　　　　　　　　　　105011757

讀 者 回 函 卡

感謝您購買本書，為提升服務品質，請填妥以下資料，將讀者回函卡直接寄
回或傳真本公司，收到您的寶貴意見後，我們會收藏記錄及檢討，謝謝！
如您需要了解本公司最新出版書目、購書優惠或企劃活動，歡迎您上網查詢
或下載相關資料：http:// www.showwe.com.tw

您購買的書名：＿＿＿＿＿＿＿＿＿＿＿＿＿＿＿＿＿＿＿＿＿＿

出生日期：＿＿＿＿年＿＿＿＿月＿＿＿＿日

學歷：□高中 (含) 以下　　□大專　　□研究所 (含) 以上

職業：□製造業　□金融業　□資訊業　□軍警　□傳播業　□自由業

　　　□服務業　□公務員　□教職　　□學生　□家管　□其它＿＿＿

購書地點：□網路書店　□實體書店　□書展　□郵購　□贈閱　□其他

您從何得知本書的消息？

　□網路書店　□實體書店　□網路搜尋　□電子報　□書訊　□雜誌

　□傳播媒體　□親友推薦　□網站推薦　□部落格　□其他＿＿＿＿＿

您對本書的評價：(請填代號　1.非常滿意　2.滿意　3.尚可　4.再改進)

　封面設計＿＿＿　版面編排＿＿＿　內容＿＿＿　文／譯筆＿＿＿　價格＿＿＿

讀完書後您覺得：

　□很有收穫　□有收穫　□收穫不多　□沒收穫

對我們的建議：＿＿＿＿＿＿＿＿＿＿＿＿＿＿＿＿＿＿＿＿＿＿

＿＿＿＿＿＿＿＿＿＿＿＿＿＿＿＿＿＿＿＿＿＿＿＿＿＿＿＿

＿＿＿＿＿＿＿＿＿＿＿＿＿＿＿＿＿＿＿＿＿＿＿＿＿＿＿＿

＿＿＿＿＿＿＿＿＿＿＿＿＿＿＿＿＿＿＿＿＿＿＿＿＿＿＿＿

11466
台北市內湖區瑞光路 76 巷 65 號 1 樓

秀威資訊科技股份有限公司　　　收

BOD 數位出版事業部

..

（請沿線對折寄回，謝謝！）

姓　　名：_____　年齡：_____　性別：□女　□男

郵遞區號：□□□□□

地　　址：_____

聯絡電話：(日) _____ (夜) _____

E-mail：_____